Easy hobbies **20**

第一次畫水彩就上手——入門篇

CONTENTS

Part 2 用色的基本技巧 42

CONTENTS

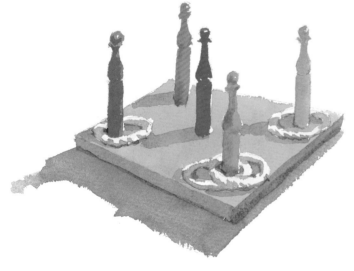

Part 4 我的第一幅水彩畫 —— 104

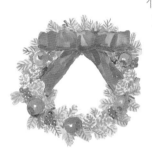

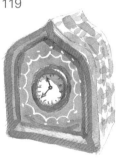
Part 5 我的創作計畫 128

流暢靈動的水彩畫趣味

水彩具備隨性、方便、自然、流暢、氣韻、靈動……等特性，既有水墨畫的意趣，亦具油畫的廣度與深度。欲培養國民美學素養，則推廣水彩畫的學習與欣賞，應是一個極好的選項。

在繪畫領域裡，水彩畫播種得最早、最廣。在國內，從小學生便開始接觸學習，因此，一生中，從未畫過水彩畫的人，可說少之又少。如果做個普查，我相信，在所有繪畫媒材之中，畫過水彩畫者，必是最大的族群。因為，水彩具備隨性、方便、自然、流暢、氣韻、靈動……等特性，既有水墨畫的意趣，亦具油畫的廣度與深度。欲培養國民美學素養，則推廣水彩畫的學習與欣賞，應是一個極好的選項。

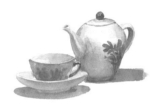

不過，一幅好的水彩畫，必須同時掌握畫紙的質地、水的透明、流動、乾濕、渲染……等特性，以及熟練用色技巧，繪畫上的感性與理性，收放取捨……等等，一筆落下，形、色、韻同時到位，確實有一定的難度，真的是易學難精，學而無止境。但是，也因為是那種流暢、自然、韻味、靈動、隨性、敘情的媒材語言，正是水彩畫所以趣味盎然之所在。

我從事水彩畫的創作，也快半世紀，閱讀過諸多專業的水彩書籍，但是對於一般大眾的入門書，仍然感到非常貧乏。頃聞青年畫家——劉國正先生，在易博士出版社的支助下，以專業的造詣，平易近人、深入淺出地分析和示範的《第一次畫水彩就上手》這本書，即將出版。我覺得對於水彩畫的初學者，實在是非常難得的消息。

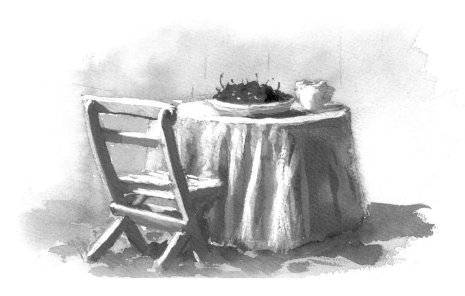

劉國正先生是一位誨人不倦的美術教師，目前帶職進修於國立台灣藝術大學的造形藝術研究所，教學及進修之餘，努力創作，嚴謹治學，是國內當紅的青年畫家。獲獎無數，例如：教育部文藝創作獎、聯邦新人獎、南瀛獎、國軍文藝金像獎、清溪文藝獎、台陽美展、廖繼春油畫創作獎……等等，不勝枚舉。是目前一顆閃亮的明星。

《第一次畫水彩就上手》這本書，由他來現身說法，傾囊相授，我預期將給予讀者很好的啟蒙，很貼切的示範。我希望像這樣的水彩入門好書，能夠很快地順利出版。為此，本人甚樂為之序。

賴武雄
2004年10月
（前國立台灣藝術學院美術系系主任，退休教授、台灣水彩協會會長）

如何使用這本書

本書專為「第一次畫水彩」的人而製作，對於你可能面對的種種疑惑、不安和需求，提供循序漸進的解答。為了讓你更輕鬆的閱讀和查詢，本書共分為五個篇章，每一個篇章，針對「第一次畫水彩」的人所可能遭遇的問題，提供完整的說明。

大標
當你面臨該篇章所提出的問題時，必須知道的重點以及解答。

同色系的運用

同色系由相近顏色所組成。例如：橙色系中包含黃橙、橙色、紅橙等；紅色系則包含鮮紅、深紅、深粉紅、淺粉紅、洋紅等；藍色系包含天藍、鈷藍、深藍、普魯士藍等，綠色系包含鮮黃綠、鮮綠色、淺綠色、深綠色、橄欖綠等等。運用同色系創作可讓畫面色彩變化協調、統一，而且也不容易弄髒畫面。

運用暖色系畫貝殼

現在提筆實際練習，試著用暖色系畫出貝殼。你會發現只用一個色系，也可以畫出具有多樣變化的畫作。

● 作畫材料箱／牛頓水彩：鍋黃、赭石、咖啡色／水彩筆種類：圓形筆／紙張種類：法國Arches水彩紙／其他工具：2B鉛筆、橡皮擦、面紙、調色盤

內文
針對大標所提示的重點，做言簡意賅、深入淺出的說明。

Info

如何保養畫筆？

水彩筆保養得當，才能延長畫筆的使用壽命，節省畫材開銷。水彩筆使用過後，要馬上洗淨筆上的殘餘顏料，不要等畫筆乾後，再清洗，這樣很容易傷筆。

info
重要數據或資訊，輔助你學習。

① 洗筆時，以大拇指與食指在水中反覆地輕壓著筆腹，直到筆上的顏料洗乾淨為止。注意，不要用熱水洗，以免筆毛脫膠掉落。

② 接著，從洗筆容器中取出畫筆，再使用衛生紙吸乾筆上的水分，並放置乾燥處讓畫筆自然風乾；或者將筆毛向下垂直懸吊，盡量避免擠壓到筆毛，以免筆毛變形。

8 此時，貝殼已經有了立體層次感，接著要處理貝殼的紋路。用線筆沾赭石1：鎘黃1比例的顏料，加適量的水調勻，順著貝殼的形狀畫出線條，表現出貝殼花紋。

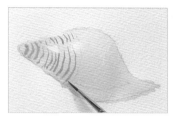

WARNING

上色時，先畫大面積的色彩明暗，再依序層疊顏色，細項處的修飾留待最後處理，畫面才不會過於瑣碎。

利用幾何圖形打輪廓，是避免一開始打稿就陷入細節的描繪，而忽略了作品的整體感。

9 接著，再沾Step8調出的顏色，在花紋暗面再描繪一次，加強立體感。

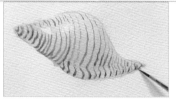

HINT

顏料與水分交融出現意想不到的效果

由於水彩畫大量運用水，且畫法自由，因此，作畫過程中水分與顏料間產生的交融、堆積、流動，每一筆觸營造深淺濃淡不一的變化……等，常會帶來預期外的效果。這種偶發的趣味性是水彩畫的一大特性，也是最迷人的地方之一。

10 換回圓筆。用Step8調出的顏色再加上咖啡色，混出新顏色。用圓形筆沾顏料，沿著貝殼下方畫出陰影，完成畫作。

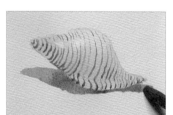

TIPS

如何利用筆觸表現物體的形狀？

只要順著物體的形狀描繪，就能畫出物體的形態，例如：圓形的物體，用筆時就以圓弧形的方式畫出，上圖的樅樹葉沿著葉脈描繪上色，就可以畫出生動的樅樹葉。

Part1
輕鬆畫水彩

水彩畫利用水做為媒介調色，水的流動性較大，在繪畫過程中，水分與顏料間會產生交融、流動、暈染等效果，呈現出豐富的色調與優雅透明的美感。水彩畫的畫具簡單輕巧、攜帶方便，使用技法輕鬆自在，作畫過程充滿趣味。創作過程只要了解基本的用筆方法和學會運用色彩、控制水分，就能完成水彩作品。本篇帶領讀者認識完成水彩畫作過程中，所需要的各種畫材工具，並簡要說明使用方式。接著，再透過步驟解析的方式，引領讀者認識水彩的基本上色技法，透過實際的練習，迅速掌握畫水彩的基本功。

本篇教你

- 認識水彩畫的基本、輔助工具
- 水彩顏料的種類
- 認識三原色
- 如何選購水彩顏料
- 如何選擇紙張
- 如何挑選畫筆
- 如何打底稿

畫水彩需要哪些基本工具？

開始畫水彩前，先了解需要用到哪些基本工具。完成一幅水彩畫作，需要使用的基本工具有：水彩顏料、水彩畫筆、紙張。第一次畫水彩的新手，在用筆、用色、用紙方面還未掌握自如前，並不須用到太高級的配備，高級材料相對地花費也就愈高。

畫水彩的必備四種基本工具

基本工具 1 水彩顏料

水彩顏料可分為透明與不透明兩大類。透明顏料是指顏料加水稀釋後呈現透明狀，而不透明顏料的特性是顏料本身的覆蓋性較強，顏色加太重時就會消失其透明性，最常見的不透明顏料是白色。此外，水彩顏料也分為乾製塊狀和乳狀顏料兩種。乾製顏料裝在色盤中，要畫時須以畫筆沾水在顏料上溶解顏色後，沾取顏色放在調色盤內使用。乳狀顏料，一般都是裝在軟管裏，使用時只要擠出乳狀顏料，再加水稀釋即可。

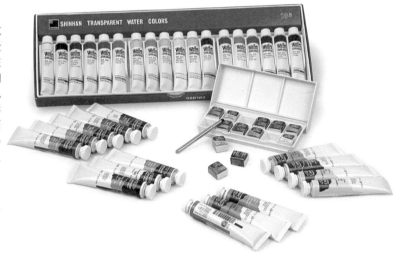

基本工具 2 調色盤

調色盤用來調色、混色。如果是選擇裝在金屬盒中的水彩顏料，則金屬顏料盒兼具調色盤的功能。可以拿來當做調色盤的金屬顏料盒，表面塗有白色琺瑯，有分格的凹槽方便混色。一般畫家會另外選購調色盤，此類調色盤款式很多，可依需要選購。除了以上介紹的調色盤之外，也可以白磁盤替代。

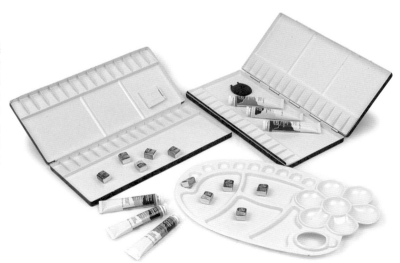

基本工具 3 水彩畫筆

水彩畫筆的種類大致分為圓筆、平筆、線筆、毛筆、扇形筆五種。其中又以圓筆最常見、也最常使用。圓筆可以處理細節、畫出線條、也可以做出許多不同的筆觸變化，使用的範圍較廣；平筆的筆毛平整，可以用來處理畫面中大面積的部分；毛筆因本身吸水性較強，適合表現不同粗細變化的線條；線筆的筆毛細長，可畫出細線條和細微部分的上色，所以適合處理細部；扇形筆的筆毛如同扇子，常用來表現均衡統一的畫面。初學者選擇畫筆時，要看繪畫的主題而定，有時，整幅作品可能只用同一支畫筆完成。因此，必須先了解不同的水彩畫筆的繪畫效果，之後，再依創作需求選購畫筆做畫。

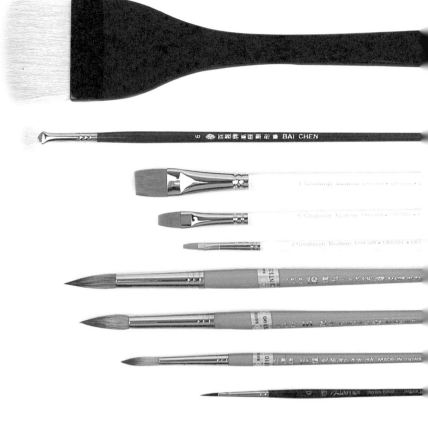

基本工具 4 畫紙

水彩紙的種類很多，依表面紋路的粗細大致可分為粗紋、細紋和中等紋理。畫紙的尺寸一般可分為：全開（尺寸約112cmx76cm），而全開的一半為對開（約76cmx56cm）、四開（56cmx38cm）是對開的一半……等等以此類推。初學者一開始最好不要使用太大的紙張，在繪畫技巧尚未嫻熟前，太大的畫面較難掌握效果，以四開或八開以下尺寸最適合。坊間美術用品社也販售裝訂成本的水彩畫簿，就像筆記本一樣，有封面保護紙張，使用與攜帶上都很方便。

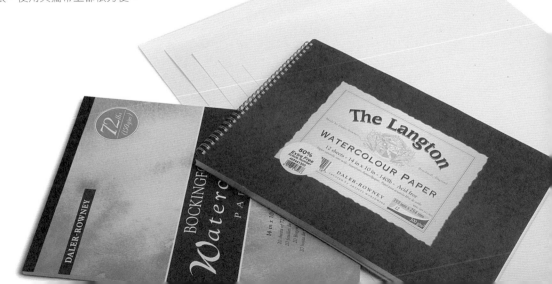

輔助工具介紹

簡要認識水彩顏料、水彩畫筆、紙張等畫材的種類之後，接下來介紹輔助工具，這些工具可以輔助畫作順利進行、讓畫作更完美，以及完成畫作後，長久保存畫作。

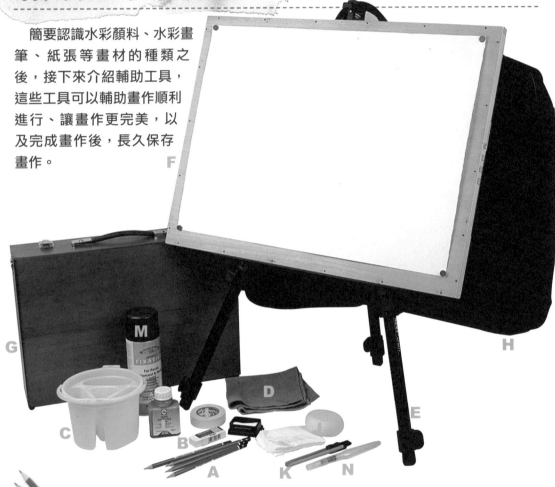

A.鉛筆

打底稿時使用。大部分的水彩畫作都需要先用鉛筆打出底稿，再著色。除非採取隨興的創作方式，讓色彩自由在畫紙上揮灑，才不須事先打好鉛筆稿。鉛筆筆桿上英文字母H、B分別表示筆蕊軟硬度，B表示軟筆芯，H表示硬筆芯。以數字的大小表示軟硬等級，例如 B1、H2，B的數字愈大表示筆芯愈軟，畫出的線條愈深；H的數字愈大表示筆芯愈硬，畫出的線條愈淺。適合打稿的鉛筆為B～H之間，太硬或太軟的鉛筆都不適合打底稿，太深的鉛筆線會干擾水彩在上色時的畫面效果；太淺的打稿線又會有輪廓模糊不清的情況。

B.橡皮擦

橡皮擦可以選擇硬橡皮擦和軟橡皮擦兩種。硬橡皮擦可以在草圖階段用來擦去多餘的線條，而軟橡皮擦質地柔軟，在擦拭鉛筆線條時比較不會傷害紙張。

C.裝水用的洗筆容器

畫水彩時，需要大量的乾淨清水，用來調配水彩顏料、混色和洗淨畫筆。盛水容器可以選擇塑膠材質或者玻璃瓷器，需要注意的是，瓶口不能太小，以廣口最為適合。作畫時洗過筆的水會愈來愈髒，所以要常換水，讓畫筆可以洗乾淨，筆毛才不會殘留顏料干擾用色，讓顏色變得灰髒。也可以多準備一個洗筆容器備用，方便作畫。

E.畫架

畫架分為室內與室外型兩種，以室外型較為簡單輕便，通常用於戶外寫生，材質分為鋁質與木製，為兩節式的三腳架；而室內型的材質以木質為主，外型較大也較為穩重，攜帶較為不便。

D.擦筆用的抹布

最好選擇乾淨且乾的，因為抹布要用來控制畫筆的含水量，也可以拿來擦淨調色盤，你可以選擇舊毛巾，或是吸水性較強的舊衣服來替代。

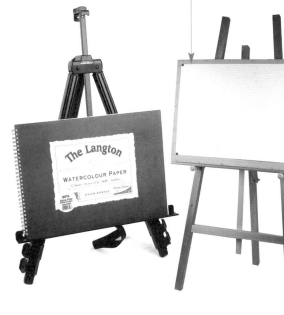

The Langton
WATERCOLOUR PAPER

F.畫板

畫板是以三夾板製成，畫板後面有一中空夾層，可以放畫紙，以利於戶外寫生。

G.畫箱

畫箱主要是用來存放顏料、調色盤、畫筆等工具。

H.畫袋

畫袋內可以裝畫板、小板凳，畫帶外的大口袋可放畫架、調色盤等工具。

I.紙膠帶

紙膠帶的功能主要
是固定畫紙,在畫
作完成後再將紙膠
帶輕輕地撕起,以
免撕破畫紙表面。

J.海綿、衛生紙

海綿和衛生紙可以用來吸取畫筆以及
畫紙上過多的水分。

K.圖釘、小刀

圖釘具有固定畫紙的功能,而小刀可
以用來削打稿時的鉛筆和裁切紙張。

L.遮蓋留白膠

遮蓋留白膠又稱為遮蓋液,主
要是用來預留畫面亮面、亮
點、以及須在最後才上色的細
微部位,讓作畫時能更放心地
進行,不用擔心會讓畫面顏色
混濁。在使用留白膠前須先將
水彩筆泡過肥皂水再沾留白膠
畫在你想要留白的部分,使用
完後要儘快將畫筆洗滌乾淨,
延長畫筆的使用壽命。

M.噴膠

噴膠又稱為保護噴
膠,是一種低黏度,
快速乾的膠,噴灑在
畫面後,可以保護畫
面,更易保存。

N.自來水筆

自來水筆前端是軟毛,空心筆桿內可
貯水,一按壓筆尖會自動供水,讓筆
尖飽含水分,可沾水彩顏料直接做
畫,使用方便,也方便攜帶。

水彩顏料的種類

　　水彩顏料的成分是將粉狀的顏料與樹脂混合，再加甘油、水、化學藥劑等調和而成。成品顏料分為乾製塊狀和乳狀顏料。乾製塊狀顏料裝在顏色盤中，要畫時以含水的畫筆稀釋即可塗畫；乳狀顏料，一般都是裝在軟管裏，使用時只要擠出顏料，再用水調開即可，軟管裝的乳狀顏料最適合初學者。由於乳狀顏料呈半稀釋狀態，可迅速溶解於水立即使用，並且方便同時混用多種顏色創作。使用乾製塊狀的顏料時，須不斷用畫筆沾水來回摩擦顏料才能使用，比較麻煩，色彩的顯色效果也較不好掌握。

［ 透明水彩 ］

透明水彩是指顏料加水稀釋後呈現透明狀，上色時，顏色在白色畫紙呈現透明、輕透感，經過重疊上色仍能看到下方的顏色，由於顏色是透明的，因此畫紙的白底還是看得見，畫紙的白底和色彩相融合後，就會形成自然的混色效果。

基本上色技法表現

透明水彩的透明性、多變的調色、上色方式，創造了豐富、多樣的效果。同樣的顏色，會因不同的比例、水分含量、以及上色、用筆方式，而呈現出不同的色調明暗變化與效果。

基本上色法　在調色盤調色後平塗在畫紙上

① 首先取黃色顏料、深紅色顏料，分別擠出適量於調色盤上。

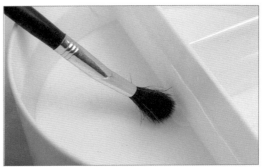

② 將畫筆浸泡在乾淨的水中，用筆沾水帶入調色盤。

③ 用畫筆在調色盤將黃色顏料、深紅色顏料充分與水混合，調出含水的橘色顏料。

④ 用畫筆沾取顏料，在畫紙上塗繪上色。

基本上色法 在紙上混色，趁顏料未乾時迅速重疊上色

① 首先塗上一個顏色。

② 在顏料還濕濕時，再疊上另外的顏色，兩色會互相滲透、混合，創造出渲染的效果。

基本上色法 3 在紙上混色，等顏料乾了再重疊上色

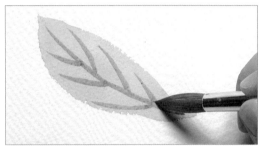

① 首先塗上一個顏色。

② 靜待顏料完全乾透時，再疊上新的顏色。此時會發現仍可以看見底下的顏色，兩色重疊處產生了不同於在調色盤混色、以及在畫紙上渲染的效果，創造出獨特的顏色。

基本上色法 4 先沾濕畫紙，再上色

① 首先將畫筆浸泡在乾淨的水中，讓筆毫吸飽水分。

② 接著，用飽含水分的畫筆刷過畫紙表面，浸濕畫紙。

③ 用畫筆沾上顏色，在畫紙上塗上顏色。由於畫紙含水，顏料會自然暈開，形成沒有明顯界線的不規則筆觸。

[不透明水彩]

不透明水彩顏料的特性不像透明水彩顏料加水後會有透明、清爽的感覺，相反地，不透明水彩顏料給人一種沈著、厚重的視覺效果。不透明水彩顏料使用時常需要加入大量的白色顏料來作畫，藉此增加顏料本身的覆蓋性，使其可以完全蓋過另一層顏料。

基本上色技法表現

基本上色法　在調色盤調色後平塗在畫紙上

① 用畫筆在調色盤將深紅色顏料調勻後，沾顏料在畫紙上塗繪上色。

② 等顏料乾後，再沾取深紅色1：白色1比例的顏料相混色後，再直接疊塗在深紅色上，覆蓋第一層底色，畫面呈現出厚重的視覺感和不透明的覆蓋性。

不透明水彩的畫法和油畫的表現方式相似，都是一層一層將顏料厚塗上去，與透明水彩畫法需要仰賴大量的水分稀釋顏料來表現有很大的不同。

透明水彩演色表

　　以下為本書使用的透明水彩的顏色表。牛頓（NEWTON）牌透明水彩顏料是創作者最常使用的品牌，牛頓牌水彩顏料的色彩穩定、顯色性強、不易褪色，顏色的種類豐富，所以價格比一般水彩顏料貴，筆者建議剛開始學畫，可以到美術社買零散的顏料回來練習。由於每種顏料在製造過程是從不同的礦物、動物、植物和化學元素合成的，因此顏料的透明度也不盡相同，牛頓水彩顏料中透明度較低的有：朱紅、鎘黃、橙色、天藍、白色等顏料。以下演色表標示出該品牌的24種顏色，並從暖色系排至寒色系。

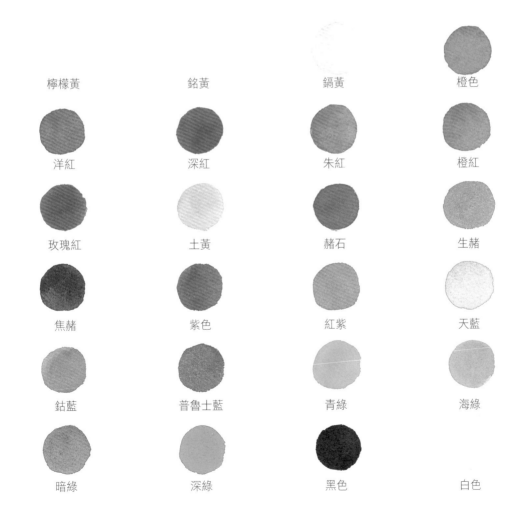

檸檬黃	銘黃	鎘黃	橙色
洋紅	深紅	朱紅	橙紅
玫瑰紅	土黃	赭石	生赭
焦赭	紫色	紅紫	天藍
鈷藍	普魯士藍	青綠	海綠
暗綠	深綠	黑色	白色

不透明水彩演色表

花斑狗（REEVES）牌不透明水彩顏料是傳統水溶性和不透明的乳狀顏料，其著色堅固、覆蓋性強，並且耐光耐晒，價位不高，適合一般初學者使用。以下演色表標示出該品牌的24種顏色，並從暖色系排至寒色系。

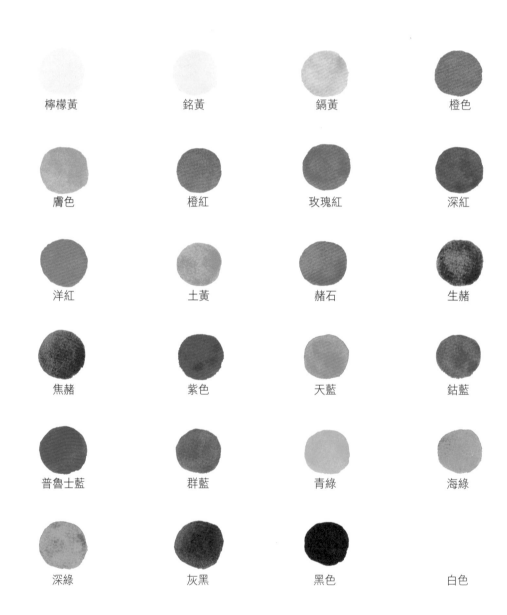

檸檬黃	銘黃	鍋黃	橙色
膚色	橙紅	玫瑰紅	深紅
洋紅	土黃	赭石	生赭
焦赭	紫色	天藍	鈷藍
普魯士藍	群藍	青綠	海綠
深綠	灰黑	黑色	白色

認識三原色

　　三原色是指紅、黃、藍色。原色是指無法透過其他顏色相混而成的獨立色彩。但運用三原色幾乎可以混合出所有的顏色。在作畫之前，先認識三原色，以及如何透過三原色混出其他的顏色。

用三原色調色練習

接下來練習用三原色調配色彩。請試著在調色盤上按照以下標示的顏色調配，顏料的比例多寡也會影響色彩，而調出不同的顏色。

用黃色+紅色調出橙色

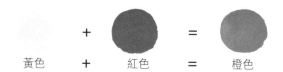

黃色　＋　紅色　＝　橙色

調配比例：黃色1：紅色1

◎當黃色比例多於紅色，調出黃橙色

調配比例：黃色2：紅色1

◎當紅色比例多於黃色，調出紅橙色

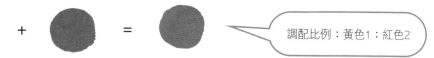

調配比例：黃色1：紅色2

用黃色+藍色調出綠色

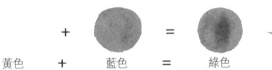

黃色　+　藍色　=　綠色

調配比例：黃色1：藍色1

◎當黃色比例多於藍色，調出黃綠色

調配比例：黃色2：藍色1

◎當藍色比例多於黃色，調出青綠色

調配比例：黃色1：藍色2

用紅色+藍色調出紫色

紅色　+　藍色　=　紫色

調配比例：紅色1：藍色1

◎當紅色比例多於藍色，調出紅紫色

調配比例：紅色2：藍色1

◎當藍色比例多於紅色，調出藍紫色

調配比例：紅色1：藍色2

如何選購水彩顏料？

　　市面上販售的水彩顏料選擇範圍很廣，顏色有近百種。最讓初學者感到困惱的是，如何在這麼多的顏色中，選購切合自己需求的實用顏色組合。例如藍色就有五種藍色的色度，分別為鈷藍、天藍、普魯士藍、深群青藍、林布蘭藍，但實際上作畫只要二、三種藍，其餘的顏色可以靠調色混合出來，之後再依自己的習慣和喜好決定是否再加添色彩。

初學者的基本色彩組合

以筆者的經驗來說，水彩顏料選購以紅、黃、藍、綠、土黃、深褐等主要色系為主，之後再選擇這些色系相近的顏色搭配，如黃色可選擇檸檬黃、鎘黃；紅色可選擇洋紅、朱紅；綠色可選擇暗綠、海綠、青綠；藍色可選擇天藍、鈷藍、普魯士藍等等，全部大約選購18、20種顏色就可以調配出所需的顏色。

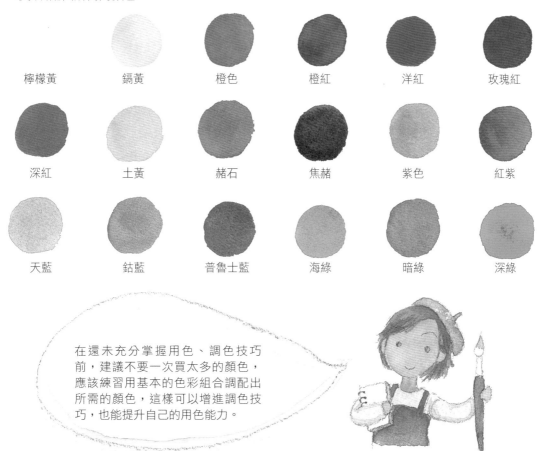

| 檸檬黃 | 鎘黃 | 橙色 | 橙紅 | 洋紅 | 玫瑰紅 |

| 深紅 | 土黃 | 赭石 | 焦赭 | 紫色 | 紅紫 |

| 天藍 | 鈷藍 | 普魯士藍 | 海綠 | 暗綠 | 深綠 |

在還未充分掌握用色、調色技巧前，建議不要一次買太多的顏色，應該練習用基本的色彩組合調配出所需的顏色，這樣可以增進調色技巧，也能提升自己的用色能力。

如何選擇紙張？

紙張影響了水彩畫作品最後呈現出的感覺。品質好的水彩畫紙內含高成分的碎棉布與亞麻，不含木漿、化學添加物等成分，並且經過嚴謹的製作程序所製成，所以高品質的水彩畫紙可承受畫筆的來回摩擦及塗改，也不易破損、變形，不易褪色，顯色性也較強。而一般常見的圖畫紙很少拿來畫水彩，主要是吸水性太強，導致色料容易褪色，並且紙張又太脆弱禁不起畫筆來回塗擦，使畫紙容易破損。

三種粗細紋理的差異

水彩紙依表面紋理的粗細，大致可分為細紋、中等紋理、粗紋三種。可先多嘗試比較，最後再依照作品的屬性和風格，決定適合的紙張。

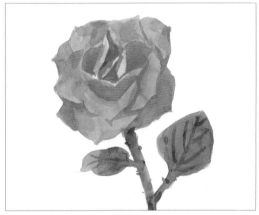

細紋

表面紋路質感細緻，上色後色彩鮮豔，適合處理細膩、精密的題材。

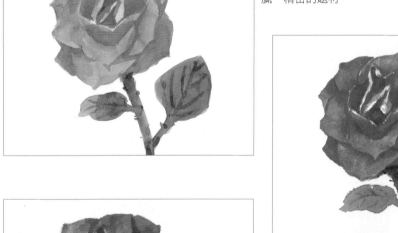

中等紋理

紙張紋路適中，描繪時顏色不像細紋紙一樣乾得快，因此可輕鬆自在地上色。適合處理各種描繪。

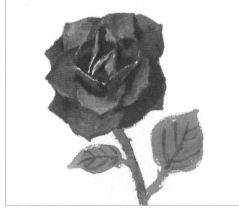

粗紋

紙張紋路凹凸變化大，在上色描繪時，容易產生如飛白的斑點，形成趣味的畫面效果。適合處理粗獷的題材，強調出畫面的筆觸及紋理變化。

不同紙材的表現效果

水彩畫紙的選用依個人習慣以及對畫面效果的要求而定。一般對畫紙的要求有三點：一、要能吸水，但吸水性不能太強。二、紙的表面要有紋理，以便留住顏料和水分。三、紙張最好不要太薄，紙質不能過於鬆散，不然畫面會禁不起反覆修改而影響畫面效果。以下挑選四種紙材呈現同一幅作品，藉此比較其中的差異。

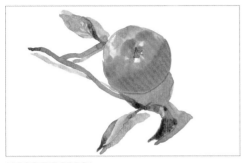

台灣博士紙

這是早期台灣美術大學聯考所使用的水彩紙，此種紙在一般的書局都容易買到，是一種大眾的機械製紙。畫紙本身有著明顯的條紋變化，吸水性強，因為顏料的附著力差，色彩乾後容易褪色。由於紙張太薄，反覆上色容易破壞紙張本身纖維，因此作畫時，不適合來回修改，不過價格便宜，很適合初學者練習使用。

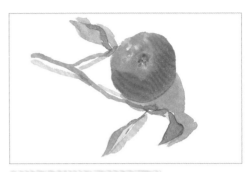

法國ARCHES水彩紙

這是一般畫水彩畫的人最常使用的一種紙，是一種高級的手工紙。此種畫紙本身紙紋變化較粗，紙張較厚，又有韌性，吸水性適中，可做適度的修正，且不容易破壞紙質。畫紙的色彩顯色性佳，但價格較貴。

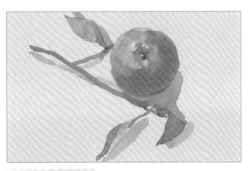

有色粉彩紙

這是一般畫粉彩時所使用的紙材，市面上很常見的美術用紙。有人在畫粉彩畫前，會先使用水彩打底，最後再上粉彩。紙張表面有明顯的條紋變化，屬於細顆粒紙。紙張的吸水較差，色彩極容易附著，筆觸也較不明顯，畫紙的顏色種類多，可當做水彩畫紙的另一種選擇。

西卡紙

西卡畫紙常拿來畫插圖或者製圖用。西卡紙的紙質較脆弱，畫紙表面沒有任何紋路，紙質平滑，吸水性、顏色附著力差，顏料容易讓畫筆洗擦掉，有時可以加一點洗衣粉在顏料中，增加顏料的附著力。價格便宜，初學者可以嘗試練習使用。

如何挑選水彩畫筆？

　　水彩畫筆由筆毛、金屬套管、筆桿組成。依照材質區分又分成貂毫、豬鬃、牛毛、尼龍等。畫筆的品質好壞是依筆毛等級來判斷，其中又以貂毛筆品質最好、也最昂貴。水彩畫筆的種類大致分為圓筆、平筆、線筆、毛筆、扇形筆五種。一支好的水彩畫筆必須具備的條件有：筆毛吸水性強、筆毛不易脫落掉毛、筆毛柔軟富彈性，在紙上壓、擦、揉，筆尖很快恢復原狀。

水彩畫筆的種類

以下介紹五種常見的水彩畫筆，了解不同種類的水彩畫筆的特性與表現效果之後，再依個人的習慣選購畫筆作畫。

圓筆

一般最常用到的畫筆，筆毛厚而圓，外形呈橢圓形，筆尖細緻，在筆觸的運用上活潑富變化，可做出像圓的點、勾勒細線，利用筆肚可做出皴擦、鋪漬、拖、染等效果。

2 平筆

平筆又稱扁筆，外形像刷子，筆端平整，通常畫面需要平整統一的效果時使用。

3 線筆

筆毛細長，用來勾勒或畫精細的部分。

4 毛筆

通常會以狼毫筆、或羊毫筆來作畫，其效果和圓筆筆觸相似，但毛筆的筆毛較圓筆軟，含水性更強，畫出的筆觸比圓筆來得細膩富變化。

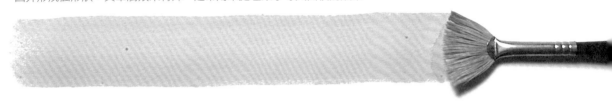

5 扇形筆

因外形成弧形狀，其筆觸效果特殊，通常用來處理葉子等大面積的效果。

Info

如何保養畫筆？

水彩筆保養得當，才能延長畫筆的使用壽命，節省畫材開銷。水彩筆使用過後，要馬上洗淨筆上的殘餘顏料，不要等畫筆乾後，再清洗，這樣很容易傷筆。

① 洗筆時，以大拇指與食指在水中反覆地輕壓著筆腹，直到筆上的顏料洗乾淨為止。注意，不要用熱水洗，以免筆毛脫膠掉落。

② 接著，從洗筆容器中取出畫筆，再使用衛生紙吸乾筆上的水分，並放置乾燥處讓畫筆自然風乾；或者將筆毛向下垂直懸吊，盡量避免擠壓到筆毛，以免筆毛變形。

水彩筆的用筆技法

水彩畫也受畫筆應用方式的不同，而影響作品的表現效果。熟練用筆技法、運筆方式，同一支畫筆就足以創作出出色的成功畫作。以下以最常使用的圓筆做各式筆觸示範。

用法 1 運筆方式不同

垂直下筆，畫出點狀筆觸
用筆尖畫出的點狀筆觸，可試著變化與畫紙垂直或平行的角度，練習畫出不同大小的圓點。

收攏筆尖，微傾畫筆畫出線條
圖中的線條是利用畫筆與畫紙的角度不同而產生的效果。

傾斜畫筆，畫出大面積色塊
將畫筆傾斜，利用筆肚在畫紙上描繪就可以畫出大面積的色塊。

用法 2 利用輕重不同的筆壓

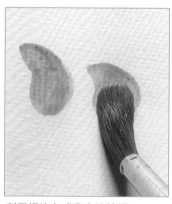

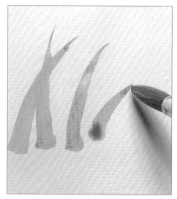

利用撇的方式畫出的筆觸
只有第一筆須將筆壓至筆腹處再畫出撇的筆觸。

利用頓的方式畫出的筆觸
運用稍重的筆壓所畫出的筆觸。

利用逆鋒的方式畫出的筆觸
以較輕的筆壓所畫出的筆觸，畫出的筆觸較細長。

運用五種畫筆創作出的畫作

認識以上五種畫筆的特性、筆觸效果、及用法之後，接下來示範以五種畫筆分別完成同一幅構圖的畫作，讓你更清楚不同種類的水彩畫筆表現出的筆觸和畫作風格。

運用圓筆畫出的土司麵包

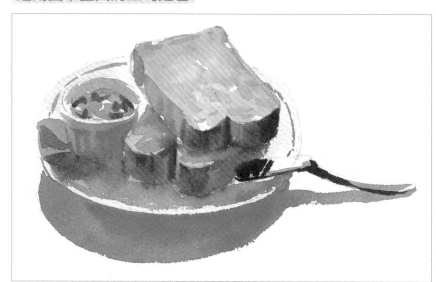

圓筆又稱敏感之筆，所畫出的土司畫面可以看到清晰、粗毫、飛馳…等不同效果的筆觸，因筆毛圓厚，筆尖又能做出細膩的線條，是畫水彩畫時必備的畫筆。

運用平筆畫出的土司麵包

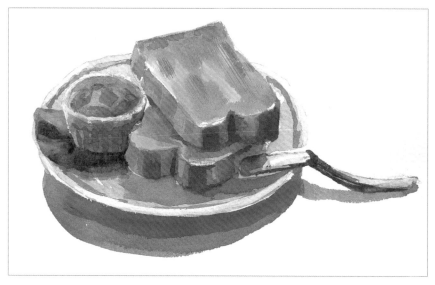

因平筆的筆毛較平整像刷子，所畫出來的土司效果像一塊一塊的平整塊面，比較堅實工整。

運用線筆畫出的土司麵包

運用線筆所畫出的土司麵包，因線筆的筆毛少又細長，所以在繪製過程中所產生的效果就像點描畫，由一點一點的色點所組成，具有裝飾性和馬賽克鑲嵌畫的效果。

運用毛筆畫出的土司麵包

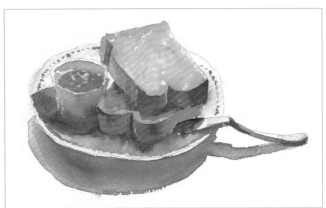

毛筆和圓筆相似，毛筆所畫出的土司麵包筆觸變化較豐富，又因毛筆筆毛不像圓筆富彈性，所以畫面比較柔軟細緻。

運用扇形筆畫出的土司麵包

扇形筆所畫出的土司麵包比較鬆散，因筆毛呈固定的扇形狀無法靈活使用，所以扇形筆常用來處理特殊的畫面效果。

如何打水彩畫底稿？

初學者一見到描繪對象物時，通常都會不知從何下筆，其實打水彩畫底稿並不難，只要先觀察對象物的基本外形，再利用簡單的幾何圖形，例如圓形、三角形、四邊形等，再修飾出細部的輪廓線即可。但大多數的初學者，通常無法一次就能準確地畫出，因此在這裡特別示範如何打出水彩畫底稿，讓初學者能更清楚地明白如何打出鉛筆底稿。

練習打杯子鉛筆底稿

1 找出畫紙的上下左右中心點，再畫出通過中心點的十字輔助線。畫輔助線的目的是幫助你找出物體的比例大小。

2 接著，畫杯子的杯身。在十字線的範圍內畫一個長方形表示杯身，這個步驟主要的目的是要先確定杯子的位置。

3 再來畫杯口部位。先在杯身的上緣畫一條直線，先畫直線的目的是為了畫杯口時不會畫斜。

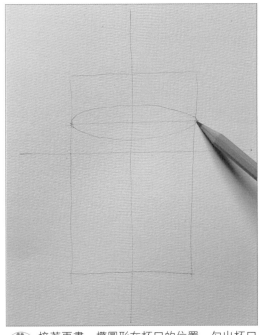

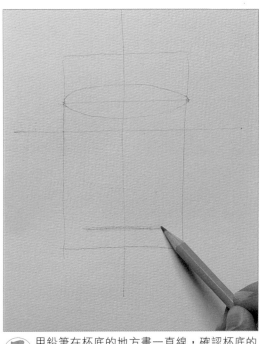

④ 接著再畫一橢圓形在杯口的位置，勾出杯口的大致輪廓。

⑤ 用鉛筆在杯底的地方畫一直線，確認杯底的位置。

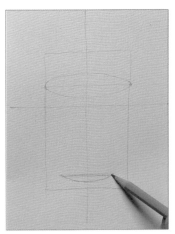

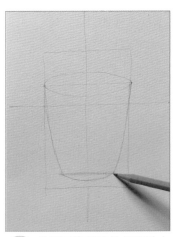

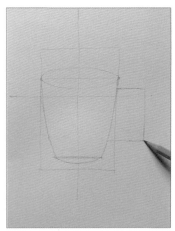

⑥ 在杯底畫一個半圓，表現杯底的圓形變化，這裡參考杯口的弧度畫法。

⑦ 從杯口與杯底的接面點由上往下畫曲線，左右兩邊都要仔細地畫出來。

⑧ 之後，畫杯子的把手。在杯身的右上方找一個點，沿著杯身畫出另一長方形的形狀，以此確認把手的位置。

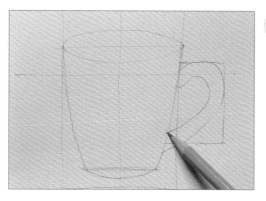

⑨ 再利用曲線畫出杯子的把手。

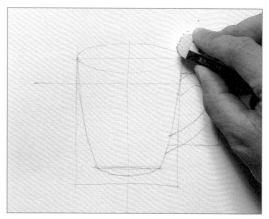

⑩ 用橡皮擦擦拭多餘的鉛筆線條。

⑪ 這時杯子的大略位置都已表現得差不多，下一步要強調杯口的厚度，先在杯口的內緣畫出另一橢圓形。

這一個步驟很重要，如果少畫這個橢圓形就無法強調杯口的厚度，杯子的立體感也會減弱。

⑫ 用鉛筆再畫出杯身圓弧的裝飾線。有時為了特別強調杯子的圓弧感，可以藉由杯身上的圓弧裝飾線來表現。

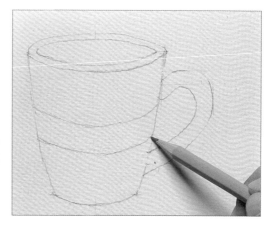

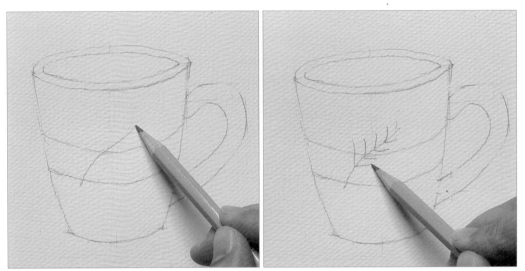

⑬ 等杯子的造形都畫好後，再畫出杯身上的花紋圖案。先在杯身上畫一斜線，接著，再畫出花紋圖案的葉子。

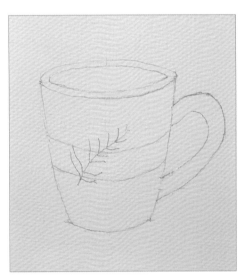

⑭ 打稿完成。

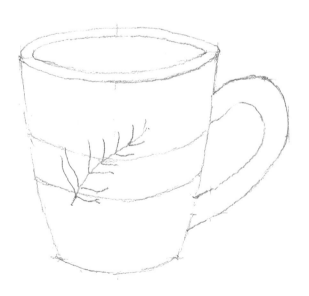

練習打玻璃瓶鉛筆底稿

① 找出畫紙的上下左右中心點，再畫出通過中心點的十字輔助線。畫輔助線的目的是幫助你找出物體的比例大小。

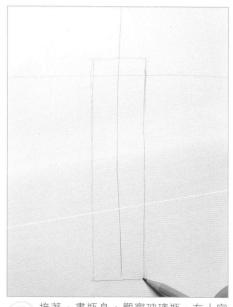

② 接著，畫瓶身。觀察玻璃瓶，在十字線下方畫一個長方形表示瓶身，確定瓶子的位置。

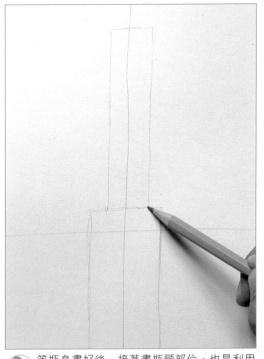

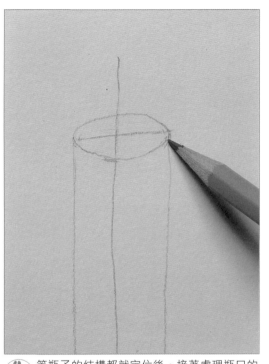

③ 等瓶身畫好後,接著畫瓶頸部位,也是利用長方形的造形來確認位置。

④ 等瓶子的結構都就定位後,接著處理瓶口的地方。在瓶口的位置畫一橢圓形。

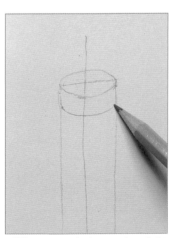

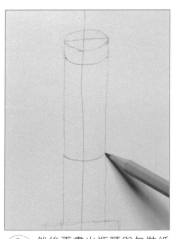

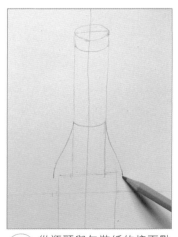

⑤ 再依序畫出瓶口的下緣部位。

⑥ 然後再畫出瓶頸與包裝紙的接面,最好是能順著瓶口的圓形幅度畫出線條,如此才能強調瓶頸的變化。

⑦ 從瓶頸與包裝紙的接面點由上往下畫曲線,左右兩邊都要仔細地畫出來。

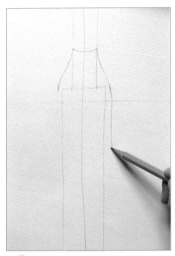
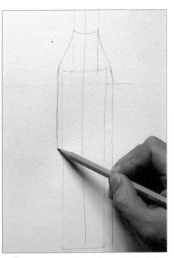
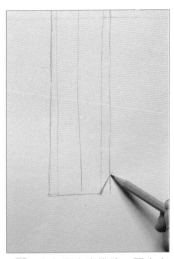

⑧ 之後，先畫右邊的瓶身，沿著剛才畫出的線條，垂直地往下畫直線畫出瓶子的瓶身。

⑨ 再依造上個步驟畫出左邊的瓶身。

⑩ 先在瓶底畫橫線，再向右上方畫一條斜線畫出瓶子的寬度。

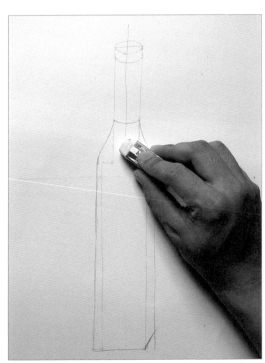
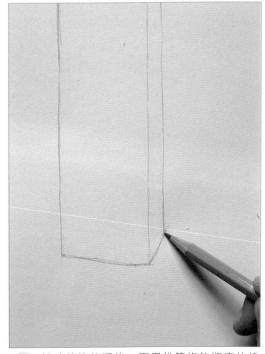

⑪ 這時瓶子的大略位置已經畫出，接著用橡皮擦擦去多餘的鉛筆線。

⑫ 輔助線擦乾淨後，再用鉛筆修飾瓶底的線條。

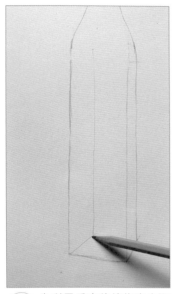

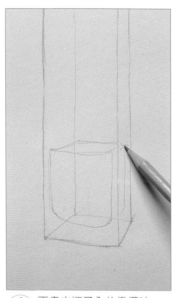

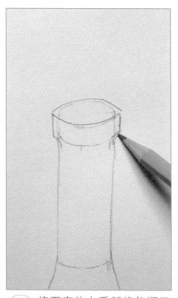

13 先利用垂直的線條畫出瓶身的背面,再畫出瓶底的四個角。

14 再畫出瓶子內的橄欖油。

15 接下來往上重新修飾瓶口的地方。將瓶口蓋往外畫出一些,讓瓶口蓋的寬度比瓶頸來得大一些。

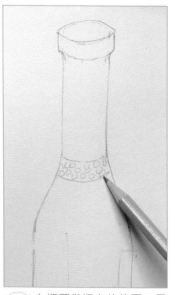

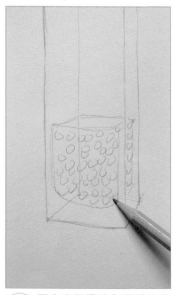

16 用橡皮擦擦掉多餘的線條。

17 在瓶頸與瓶身的接面,用鉛筆畫出小圈圈代表瓶內的物質。

18 再來畫橄欖油內漂浮的盛裝物,畫法是利用鉛筆畫出小圓形來表示。

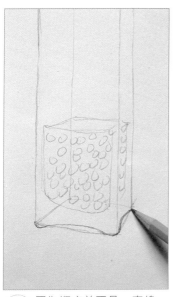

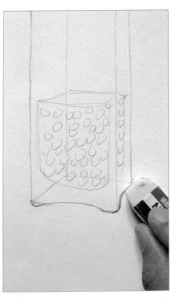

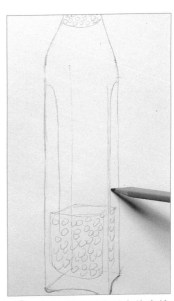

19 因為瓶底並不是一直線，所以我們再利用曲線來修飾瓶底。

20 用橡皮擦擦掉多餘的線條。

21 在瓶身兩側畫垂直的直線表現出瓶身的側面弧度，增加立體感。

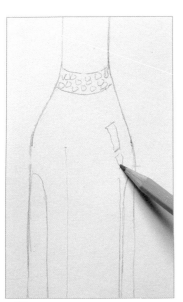

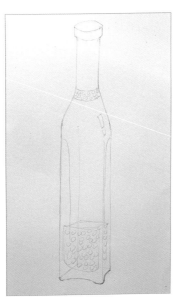

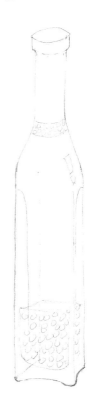

22 最後，在瓶身右上角畫小長方塊，表現出瓶子的亮點。

23 打稿完成。

Part2
用色的基本技巧

一幅出色的水彩畫作，色彩運用熟練與否，是畫作成功的
關鍵之一。作畫前，先了解水彩顏料的色彩特性，並透過
實際的練習掌握用色的技巧，在上色時，才能揮灑自如，
進而創作出具有個人特色的作品。

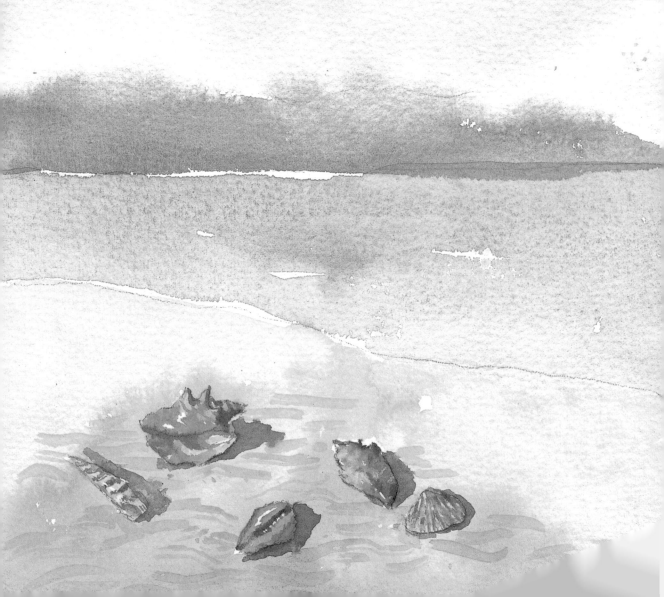

本篇教你

- ✔ 調色技巧
- ✔ 認識色調的深淺變化
- ✔ 用色彩表現空間感和距離感
- ✔ 運用同色系畫貝殼
- ✔ 色彩練習

調色練習

　　水彩可以在調色盤混色，也可以直接在紙面上混色，兩者所混出的顏色和效果並不相同。在調色盤以兩色以上的顏色相混是最基本的技巧，只須調整顏料與水分比例的多寡，就可以調配出豐富的色彩。在紙面上調色，是透過水分與色彩之間的相融、色彩與色彩間的暈染，達到多樣變化的混色效果。

在調色盤調色

在調色盤將不同顏色加水相混，再塗繪在畫紙上。這是一種比較準確的調色方法，常用在重疊法（參見P58）、縫合法等。

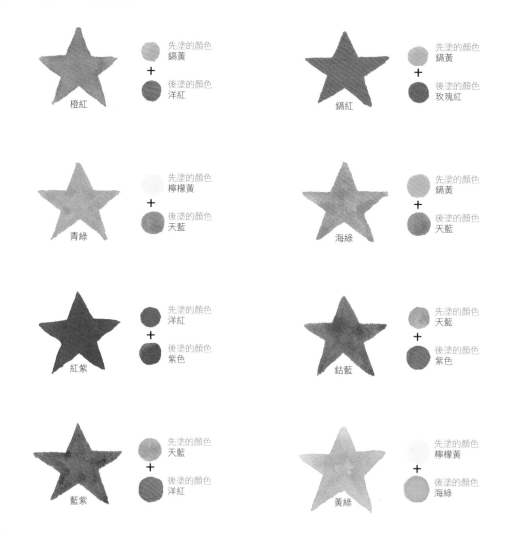

橙紅　　　先塗的顏色 鎘黃　＋　後塗的顏色 洋紅

鎘紅　　　先塗的顏色 鎘黃　＋　後塗的顏色 玫瑰紅

青綠　　　先塗的顏色 檸檬黃　＋　後塗的顏色 天藍

海綠　　　先塗的顏色 鎘黃　＋　後塗的顏色 天藍

紅紫　　　先塗的顏色 洋紅　＋　後塗的顏色 紫色

鈷藍　　　先塗的顏色 天藍　＋　後塗的顏色 紫色

藍紫　　　先塗的顏色 天藍　＋　後塗的顏色 洋紅

黃綠　　　先塗的顏色 檸檬黃　＋　後塗的顏色 海綠

在紙面上調色

直接在紙張上混色，可透過水的流動讓色彩間互相滲透交融，這種方法可以創造出美麗的渲染效果，常用在渲染法。另外，等一個顏色乾了之後，再疊上另外一個顏色，也可以創造出另外一種視覺效果。

在顏料未乾時，重疊上色

鎘黃＋橙紅

天藍＋洋紅

檸檬黃＋海綠

土黃＋赭石

檸檬黃＋天藍

紫色＋鈷藍

等上一個顏色乾了，再重疊上色

赭石＋土黃

普魯士藍＋鎘黃

洋紅＋天藍

深綠＋檸檬黃

紫色＋橙色

焦赭＋暗紅

認識色調的深淺明暗變化

變化出深、淺、明、暗不同色調的方式是,控制水分的多寡調出想要的濃度。

只要在顏料上多加一些水,再將顏料均勻調稀,就會使色彩看起來比較淡、淺;想讓色彩產生深、濃的效果,只要水分少一點,顏料沾多一些,就能調出深濃的效果。

控制水分做出的變化

即使是同色、同分量,也會因為水分的多寡,而變化出不同的明暗色調。以下以等分量的紅紫色加入不同的水量示範深淺明暗變化:

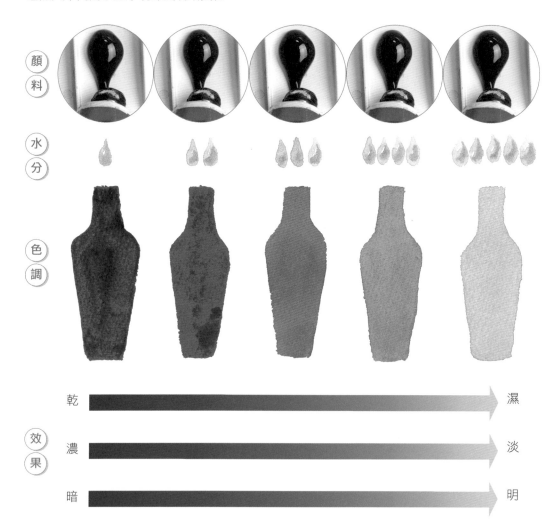

添加白色和黑色的混色效果

初學者通常以為加了白色顏料可以讓色彩變亮，添加黑色可以讓色彩變暗，實際上不管是加白色或黑色都反而會讓色彩變濁、髒，得到反效果。以下示範分別加入白色和黑色顏料混色後，與加水或同色系混色，可輕易比對出其效果的差異。

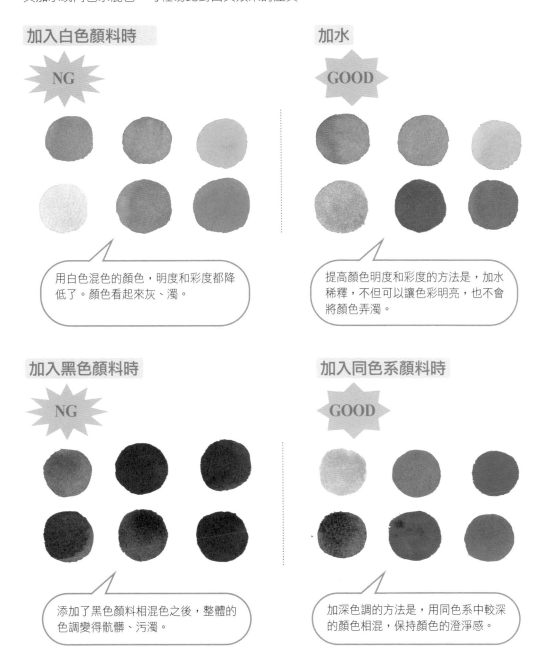

加入白色顏料時

NG

用白色混色的顏色，明度和彩度都降低了。顏色看起來灰、濁。

加水

GOOD

提高顏色明度和彩度的方法是，加水稀釋，不但可以讓色彩明亮，也不會將顏色弄濁。

加入黑色顏料時

NG

添加了黑色顏料相混色之後，整體的色調變得骯髒、污濁。

加入同色系顏料時

GOOD

加深色調的方法是，用同色系中較深的顏色相混，保持顏色的澄淨感。

用色彩表現距離感及空間性

　　善用顏色所帶來的視覺效果，就可以在畫面表現出距離感和空間感，讓畫作層次分明，更生動、出色。暖色系的顏色，如黃色、橙色、紅色等因本身色彩比較亮麗、醒目，視覺上產生前進效果；而寒色系的色彩，如藍色、綠色等因本身色彩比較沉靜、穩重，自然就有後退的效果。如果想用色彩表現距離感和空間感應該怎麼做呢？以下分別用同一幅畫作做示範：

　　為了強調遠山與近山的距離與空間感，此時應該選用藍色系取代綠色系畫遠山，由於天空是藍色系，當遠山使用藍色時，會使天空和遠山看來更貼近並顯得高遠，而近山的綠色系才能拉開和遠山的距離，營造出空間感。

遠景的山用天藍＋鍋藍上色

中景的山用青綠上色

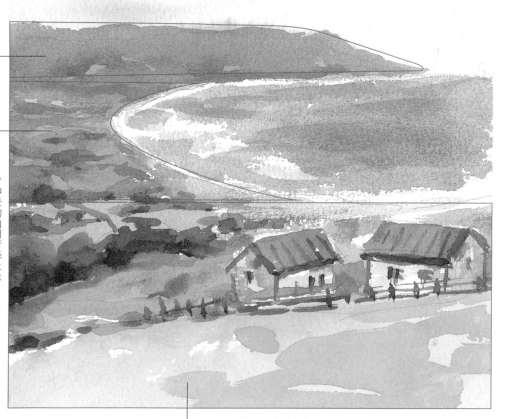

●前景用海綠上色

畫遠山時，如果使用彩度較高的綠色系，你會發現近景和遠山之間的空間感距離上並不是推得很遠。

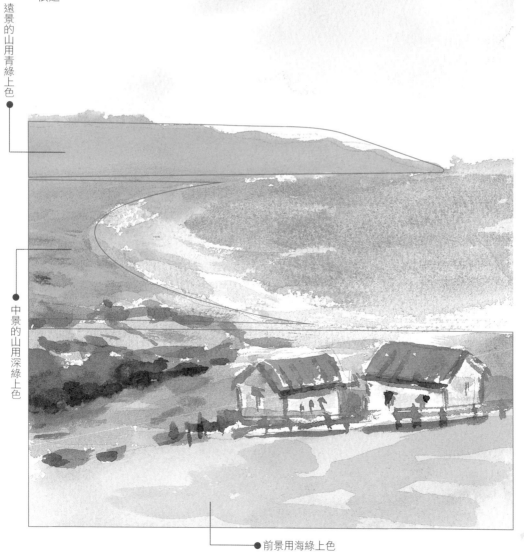

遠景的山用青綠上色

中景的山用深綠上色

●前景用海綠上色

49

同色系的運用

　　同色系由相近顏色所組成。例如：橙色系中包含黃橙、橙色、紅橙等；紅色系則包含鮮紅、深紅、深粉紅、淺粉紅、洋紅等；藍色系包含天藍、鈷藍、深藍、普魯士藍等，綠色系包含鮮黃綠、鮮綠色、淺綠色、深綠色、橄欖綠等等。運用同色系創作可讓畫面色彩變化協調、統一，而且也不容易弄髒畫面。

運用暖色系畫貝殼

現在提筆實際練習，試著用暖色系畫出貝殼。你會發現只用一個色系，也可以畫出具有多樣變化的畫作。

●**作畫材料箱**／牛頓水彩：鎘黃、赭石、咖啡色／水彩筆種類：圓形筆／紙張種類：法國Arches水彩紙／其他工具：2B鉛筆、橡皮擦、面紙、調色盤

1 首先，用2B的鉛筆在畫紙上打出底稿。先觀察貝殼的形狀，用2B鉛筆在畫紙上先一個畫正方形確定貝殼的大致位置。

2 接著，在正方形裡再畫出菱形的形狀，確定貝殼的大致輪廓。

3 再仔細畫出貝殼的輪廓，完成鉛筆線底稿，並擦掉多餘的鉛筆線。

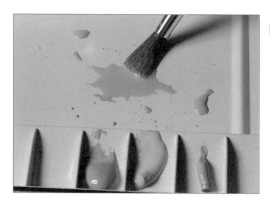

④ 接著，開始調色。選用鎘黃擠出適量於調色盤上，用圓形筆沾大量乾淨的水，並在調色盤調和水和顏料。

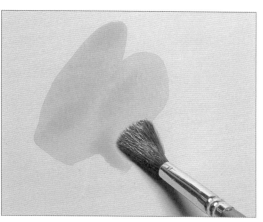

⑤ 顏色調好後，不要馬上直接在畫紙上塗繪。先在其他的紙上試畫，看看實際畫出的顏色感覺、色彩濃度、含水量是否是你要的，這樣可以避免畫在紙上時才發覺顏色太深或太淺，顏色太濕或太乾。

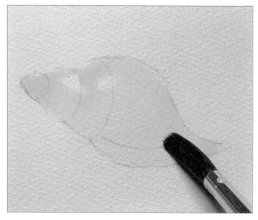

⑥ 用圓形筆沾取鎘黃色，用平塗的方式輕輕塗過整顆貝殼，並在貝殼亮面處留下兩小塊亮面不上色，留出自然的白底。

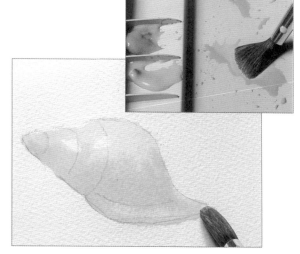

⑦ 趁第一層鎘黃色顏色未乾前，在調色盤內擠出鎘黃色顏料，加入適量的水讓色彩的濃度較step6濃一點。用圓形筆沾鎘黃，運用平塗的方式畫在貝殼的下半部，讓顏料自然渲染開來。

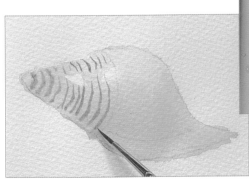

⑧ 此時，貝殼已經有了立體層次感，接著要處理貝殼的紋路。用線筆沾赭石1：鎘黃1比例的顏料，加適量的水調勻，順著貝殼的形狀畫出線條，表現出貝殼花紋。

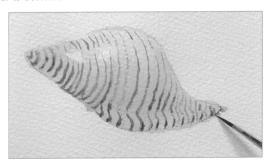

⑨ 接著，再沾Step8調出的顏色，在花紋暗面再描繪一次，加強立體感。

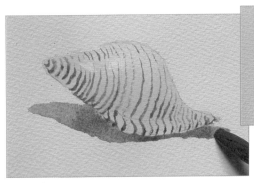

⑩ 換回圓筆。用Step8調出的顏色再加上咖啡色，混出新顏色。用圓形筆沾顏料，沿著貝殼下方畫出陰影，完成畫作。

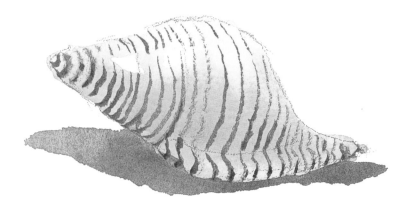

上手練習：色彩練習

了解了顏色的基本概念之後，接著，實際動手練習，藉由平塗法畫彩色包裝盒，逐步熟悉顏色的表現。

● **作畫材料箱**／牛頓水彩：銘黃、紫色、深紅、綠色、天藍、鈷藍、海綠／使用畫筆：18號圓形筆、線筆／使用畫紙：法國Arches水彩紙／其他工具：鉛筆、橡皮擦、面紙、調色盤

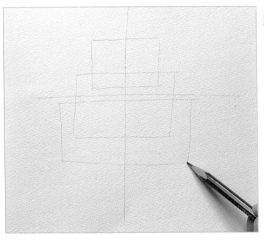

將描繪物拆解成簡單的幾何圖形如正方形、長方形，用鉛筆輕輕地畫出紙盒的大致輪廓。

2 接著，再慢慢修飾出正確的輪廓線。

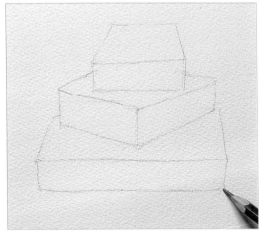

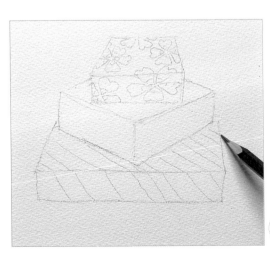

3 最後，畫出紙盒上的花紋與條紋，鉛筆稿完成。

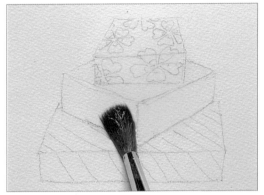

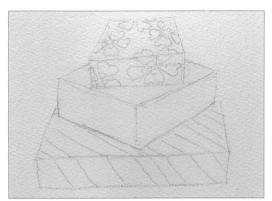

④ 用18號畫筆沾銘黃色加入大量的水調勻，接著在底圖上輕輕掃過。這個步驟的目的在於增加暖度，增加紙盒的色彩變化。

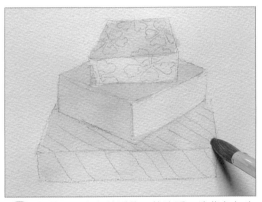

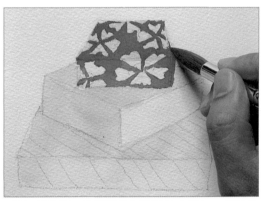

⑤ 等第一層底色乾透後，筆洗淨，沾紫色加大量的水調勻，接著用平塗的方式，塗繪在紙盒的上方和中間紙盒的左側暗面，此時紙盒已經有初步的明暗效果。

⑥ 筆洗淨，沾深紅色加適量的水調勻，用平塗法畫出紅色紙盒。

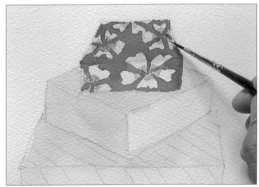

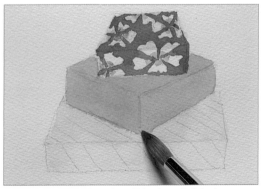

⑦ 改用線筆沾綠色加適量的水調勻，描繪白色花朵的綠色花心。

⑧ 換18號圓筆，沾天藍加大量的水調勻，用平塗法均勻地在中間的紙盒上色。

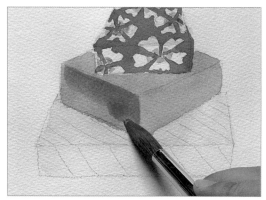

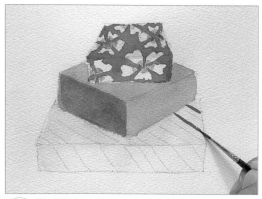

9 等天藍顏色乾後，沾step8調出的顏色再沾鈷藍，加入適量的水調勻，在紙盒左側暗面平塗上色。

10 改用線筆沾紅色加入適量的水調勻，沿著鉛筆稿畫下方紙盒的花紋，畫線條時不一定要畫得一樣粗細，有點變化的線條更能增添畫面的趣味性。

11 筆洗淨，沾海綠加入適量的水調勻，畫出綠色條紋。

12 筆洗淨，沾天藍加入適量的水調勻，畫出藍色條紋，畫作完成。

Part3
水彩畫技法

一件藝術品的呈現，除了需具有情感、思想外，技巧表現也是決定藝術品優劣的重要關鍵。了解用筆和用色的基本技巧後，接下來將帶你認識水彩畫基本技法。本篇示範五種基本技法：重疊法、不透明畫法、乾擦法、灑放法、遮蓋法。從增減水分、結合不透明畫法、改變用筆技巧、應用遮蓋留白膠……等，循序漸進學會基本技法。透過實作示範水彩技法的表現方式，藉由上手練習，讓你更加熟練技法，靈活運用。

本篇教你

- ☑ 學會重疊法
- ☑ 學會不透明畫法
- ☑ 學會乾擦法
- ☑ 學會灑放法
- ☑ 學會遮蓋法

重疊法

　　重疊法簡單地說，就是把顏色一層一層地疊上去，是最基本的水彩技法。在使用重疊法的疊色步驟時，一定要等底層顏色乾透之後，才能再上第二層顏色。使用愈多重疊技法，畫面看起來就會愈具厚實感，因筆觸層層的堆疊凸顯描繪的物體，因而使畫面的「素描性」較強。其缺點是若畫面筆觸使用不當時，容易造成畫面瑣碎雜亂，色彩也容易灰髒。

這張野餐圖全部用重疊法完成。作畫過程中必須等上一層顏色乾了之後再繼續堆疊第二層色彩，以便掌握上色後的效果。

重疊法示範：午餐麵包

1 首先，用2B鉛筆打好線條稿。

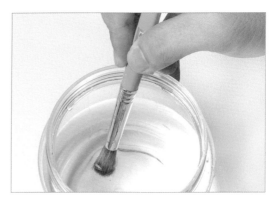

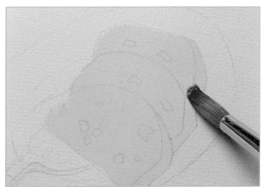

②用18號圓筆沾鎘黃色加入大量水調稀,以平塗法淡淡地刷過麵包,當做底色。上色時,力道要輕。

HINT

在上色前,先在一張白紙上試色,以確認調出的顏色是你所需要的,如果顏料太濃或水分太多,可先在面紙上吸取多餘的水分和顏料再上色。

三種不同比例水分調出的色彩

運用大量水分調出的色彩
調色情形

畫出的筆觸

適合技法：
渲染法、灑放法、
重疊法

運用適量水分調出的色彩
調色情形

畫出的筆觸

適合技法：
重疊法

運用少量水分調出的色彩
調色情形

畫出的筆觸

適合技法：
乾擦法

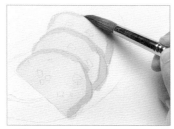

③ 等第一層鎘黃顏色乾後，
才能再繼續疊上第二層顏
色。接著，沾橙色加入適量的水
調勻。接著，再沿著麵包輪廓淡
淡地畫出線條。

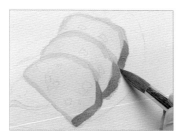

④ 沾橙色2：赭石1比例的顏
料，加入適量的水調勻。
用畫筆沾顏料順著麵包右側的厚
度平塗，表現出暗面，等顏色
乾。

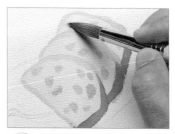

⑤ 洗淨畫筆，沾橙色1：鎘黃
1，加入適量的水混色，以
畫撇的方式，畫出麵包上的水果
丁。此時，可以看到一層層重疊
在一起的色彩。

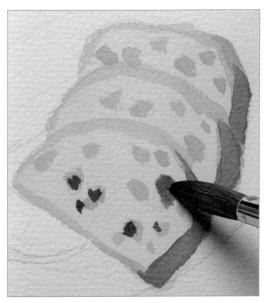

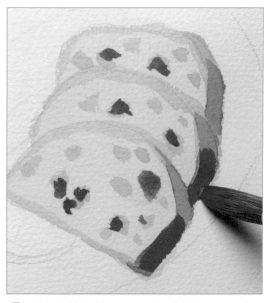

⑥ 洗淨畫筆，等Step5的顏色乾後，沾焦赭1：天藍1，加入適量的水調勻，用筆尖隨意自由地畫點或撇的筆觸，畫出葡萄乾。塗繪時，只須在幾個水果丁上疊塗，上色時不須完全塗滿，讓新上的顏色與底下的顏色產生自然的交疊即可。

⑦ 麵包的整體底色已經上好，檢視畫作，立體感與明暗表現得還不夠細緻，接下來的步驟要加深整體的色調。等水果丁的顏色乾後，洗淨畫筆，沾焦赭1：橙色1，加入適量的水調勻，沿著麵包右下側厚度平塗，畫出暗面。

⑧ 檢視麵包，剛剛上好的右下側明暗轉折較硬，在顏色未乾前可再修飾一下。筆洗淨，沾橙色加入適量的水調勻，沿著剛剛畫好的麵包暗處再疊上一層顏色，並將邊緣處的顏色往外推開，柔和線條。

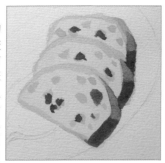

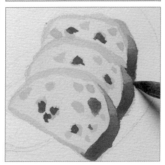

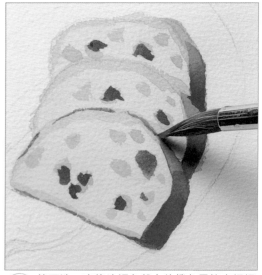

⑨ 筆不洗，直接沾調色盤上的橙色用筆尖輕輕畫出麵包輪廓，線條不須畫得工整，可用不連續的線條表現，讓輪廓線顯得自然。

10 完成了麵包的上色後，叉子與盤子同樣地以重疊法完成。叉子的畫法是先用鎘黃加大量的水調勻後薄塗打底，等顏色乾。

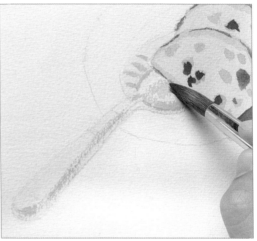

11 筆不洗，沾鎘黃1：橙色1，加入適量的水調勻，上色前先用面紙吸除多餘的水分，再畫出叉子上的凹痕及叉柄上的轉折線。由於筆尖上的水分不多，上色時會自然產生乾擦的留白效果。

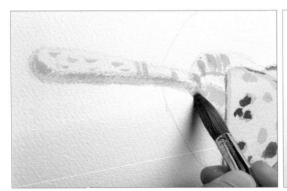

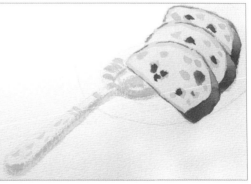

12 接下來再以綠色系豐富叉子暗面的色調。等上個步驟的顏色乾後，筆洗淨，沾海綠1：深綠1，加入適量的水調勻，畫出叉子上的凹痕及叉柄上的花紋和厚度，顏色會與底下乾筆的黃色調相融，呈現出特殊的質感，等顏色乾。

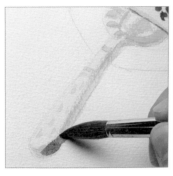
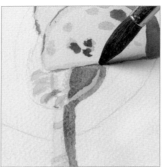

⑬ 筆洗淨，沾普魯士藍1：紫色1，加適量的水調勻，沿著叉子厚度、叉子內側下方暗面疊塗，等乾。

⑭ 筆洗淨，沾天藍加大量的水調勻，沿著盤子形狀平塗畫出底色，等乾。

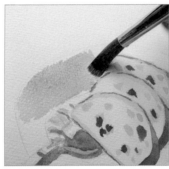
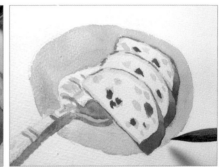

⑮ 筆洗淨，沾普魯士藍1：紫色1，加適量的水調勻，以線條畫出盤內凹痕，並沿著麵包下方、叉子與盤子下方畫出陰影，等乾。

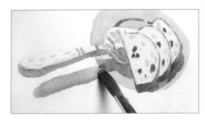
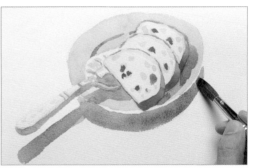

Info

如何讓顏色快乾？

如果想加快作畫速度，雖然可以使用吹風機、電風扇吹乾上好的顏色，不過過強的風會影響畫面水分的流動，以及呈現的效果，這是需要特別留意的。因此，要讓顏色快乾，最好的方法是保持作畫環境的空氣流通。如果畫紙上的顏料沒有水分的反光時，就代表顏色已經乾了。

重疊法上手練習：果醬瓶

學會了重疊法的上色技巧後，接下來以果醬瓶為例，運用重疊法畫出果醬瓶，表現出重疊法透有的厚實質感。

●**作畫材料箱**／牛頓水彩：檸檬黃、天藍、紅紫、紫色、洋紅、橙色、深紅、海綠／使用畫筆：18號圓形筆／使用畫紙：法國Arches水彩紙／其他工具：鉛筆、橡皮擦、面紙

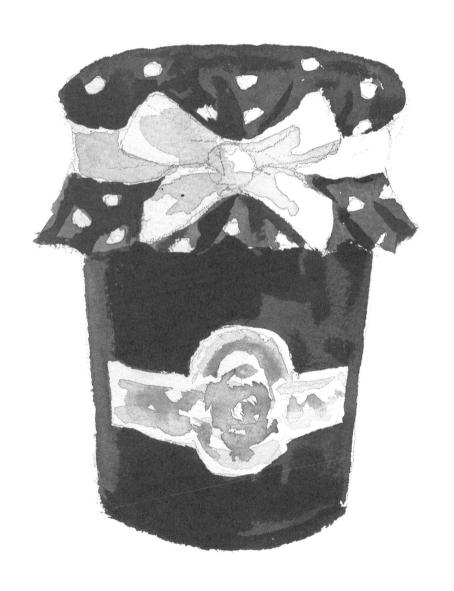

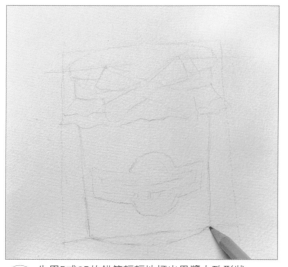

① 先用B或2B的鉛筆輕輕地打出果醬大致形狀。

② 再進一步修飾細部的輪廓，完成鉛筆稿。

③ 接著上果醬瓶的底色。沾檸檬黃加入適量的水調勻，調色時，可先在其他紙上試塗，確保色彩不會調得太濃，以避免之後色彩疊色不佳，影響畫面效果。

④ 由於右側是受光面，所以要在右側塗上明亮的顏色。沾Step3調好的檸檬黃用平塗法以由上到下的方向，塗在果醬右側。

5 為了增加亮面的層次感，趁檸檬黃顏色未乾時用畫筆沾清水，在果醬瓶最右側由上而下畫一道線條吸取顏色，表現出亮面的層次變化。

6 筆洗淨，沾天藍2：紅紫1比例的顏料，加入大量的水調勻，趁第一層檸檬黃顏色未乾時，沿著果醬瓶的形狀由上往下平塗在果醬左邊暗面，下筆要肯定且輕，你會發現兩個顏色的接縫處顏色自然地融合。此時，已完成果醬初步的大致明暗。

WARNING

上色時，先畫大面積的色彩明暗，再依序層疊顏色，細瑣處的修飾留待最後處理，畫面才不會過於瑣碎。

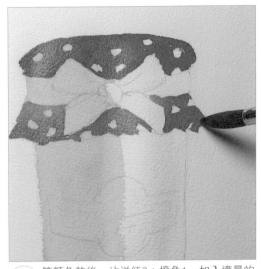

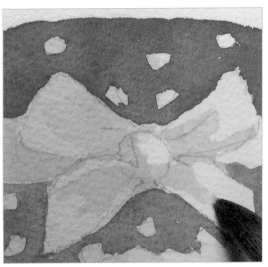

⑦ 等顏色乾後，沾洋紅2：橙色1，加入適量的水調勻。用平塗法輕輕地畫出紅色包裝布底色，白色圓點留白不上色。由於事先上好底色，上色後會自然產生些微的顏色變化，等顏色乾。

⑧ 接著處理緞帶。筆洗淨，沾天藍色加入適量的水調勻，用不規則的筆觸塗繪出緞帶的暗面。

⑨ 筆洗淨，沾深紅色加入適量的水調勻，用平塗的方式塗滿果醬瓶。果醬的描繪大致完成。

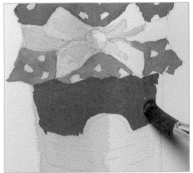

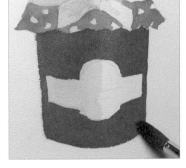

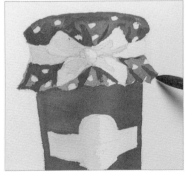

⑩ 接著，沾深紅色，沿著布紋方向以縱向、橫向筆觸描繪包裝布皺褶處的暗面。等顏色乾。

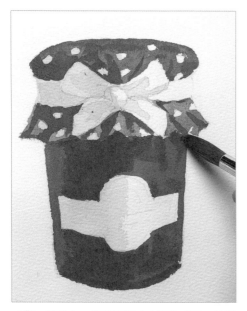

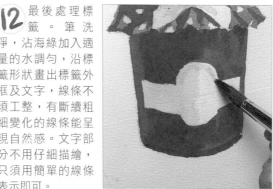

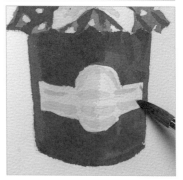

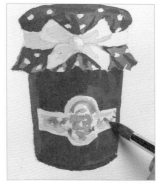

⑫ 最後處理標籤。筆洗淨，沾海綠加入適量的水調勻，沿標籤形狀畫出標籤外框及文字，線條不須工整，有斷續粗細變化的線條能呈現自然感。文字部分不用仔細描繪，只須用簡單的線條表示即可。

⑪ 接下來，處理果醬玻璃瓶的暗面。沾深紅2：紫色1，加入少量的水調勻，以畫直線的方式輕輕地染出果醬左側、包裝布的下方暗面。

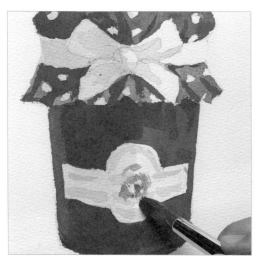

⑬ 等顏色乾後，筆洗淨沾深紅加入適量的水調勻，以不規則的線條在標籤文字部分隨意畫上線條，以增加色彩變化，果醬完成。

WARNING

運用重疊法上色時，避免讓顏色間的濃度變化太大，最好是一層一層由淡慢慢加到深，這樣不僅各色彩間的接縫處不會太生硬，畫面也能保留水彩的透明性。

不透明畫法

　　不透明畫法是指使用覆蓋性較強的顏料進行色彩堆疊的效果。主要的不透明顏料有不透明水彩、廣告顏料、壓克力顏料、蛋彩等等。將覆蓋性較強的白色廣告顏料結合透明水彩一起作畫,能表現出油畫的厚重感和水彩畫的淋漓流暢感,其技巧接近油畫與素描的畫法。此外,由於不透明畫法一般水分使用較少,因此可較不受水彩畫的水分限制,忠實地表現創作者的特色。其缺點是因顏料覆蓋太厚,使畫面的彩度和明度降低,作品容易有龜裂、變色等問題。

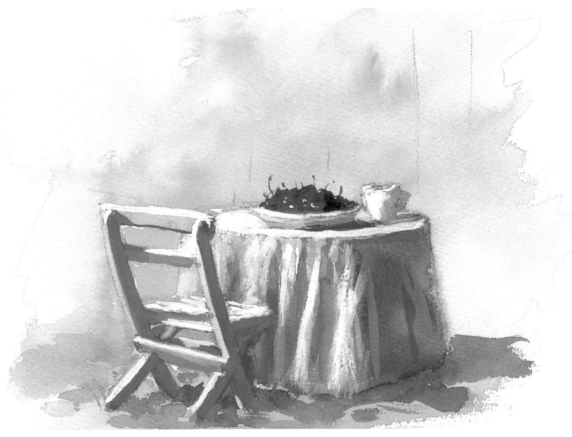

　　這幅作品中的桌椅是以不透明畫法完成的,畫面色彩柔美浪漫,從完成圖可以看出不透明畫法特有的覆蓋性,充分表現出不透明畫法的濃厚感。

不透明畫法示範：牛奶瓶和杯子

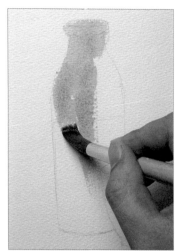

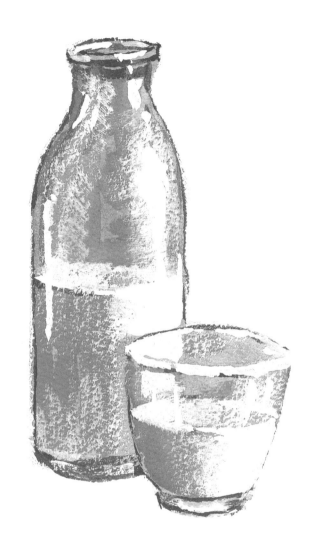

用18號圓筆沾鈷藍1：紫色1比例的顏料，加入適量的水調勻。接著以畫直線的方式平塗，塗滿牛奶瓶和杯子。著色時，盡量讓顏色均勻分布。

TiPS

使用不透明畫法時，由於顏色是一層一層往上加，因此最底層的顏色要上得均勻，才能凸顯上層的顏色。

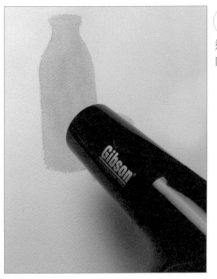

② 不透明畫法結合白色廣告顏料和透明水彩一起作畫，因此顏料較厚、色彩乾得較慢，若使用吹風機吹乾顏色，可加速作畫時間，但必須注意因吹風機強風破壞筆觸與水分的流向。

不透明畫法，跟油畫的作畫程序相似，先從暗面開始畫，再一層一層的往上加，最後畫出亮面，讓色彩愈來愈明亮。而透明水彩則是由亮面開始畫起，再一層一層加深色彩，最後再畫暗面部分。

③ 等第一層顏色乾後，在調色盤裡調出接下來要上的第二層顏色。洗淨畫筆，沾白3：鈷藍1的白色廣告顏料及透明水彩顏料加入少量的水調勻。再用平塗的方式塗滿牛奶瓶右側亮面及牛奶水平面反光處，和杯子右側亮面及左側反光面。此一步驟的目的是增加色彩的層次，讓色調更為豐富。

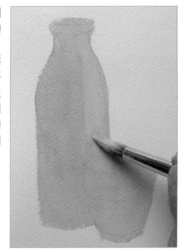 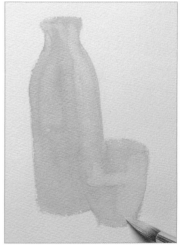

TIPS

如何分辨物體的明暗？

光源投射在物體上產生明暗，作畫時觀察並畫出投射在物體表面上的明暗與陰影，就能使作品變得立體而生動。在光線明亮的地方肉眼較難清晰分辨出物體的明暗變化，這時只要瞇著眼睛看，就能減低光線的明亮度，看清物體的明暗變化。

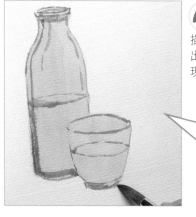

4 等第二層顏料完全乾後，洗淨畫筆，沾鈷藍1：紫色1，加入少量的水調勻。沿著杯瓶形狀描出杯子和牛奶瓶的整體輪廓線，描繪時線條可粗細不一，不必完全連接起來。接著，再順著內容物畫出水平面線條，瓶底下方、杯子與杯底以畫線條的方式加粗，即可表現出杯瓶的厚度。

在著色的過程中，最好是等第一層顏料完全乾後再上第二層，這樣第二層色彩才能完全覆蓋住第一層色彩。

5 等顏色乾後，洗淨畫筆，沾白色3：鈷藍1：紫色1，加入少量的水調勻，順著杯瓶的形狀，加強畫出牛奶瓶左下側、右上以及杯子兩側的暗面。

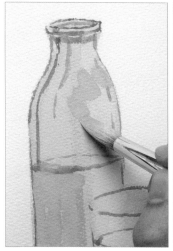
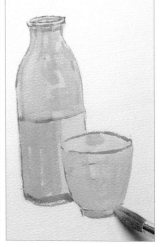

6 將筆洗淨，沾白色加入少量的水調勻，順著牛奶瓶形狀以縱筆觸畫出瓶身右上的亮面、瓶內牛奶水平面、右下方亮面、杯緣亮面，以及杯瓶盛裝的牛奶水平面的受光面。

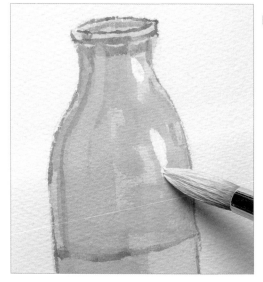

WARNING

畫不透明水彩時，每畫完一種色系後，最好是立即洗淨畫筆，以免沾取下一個顏料時弄髒顏色，讓色彩變得混濁。

⑦ 為了表現玻璃質感，用面紙吸去畫筆水分，以乾筆依照玻璃紋路方向在瓶身擦出乾筆觸。杯子是以畫直線的方式擦出乾筆觸。

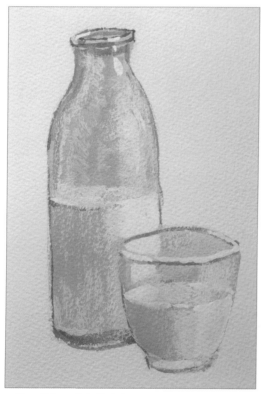

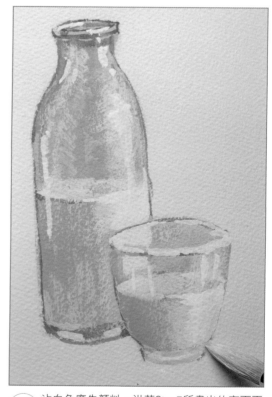

⑧ 現在，牛奶瓶和杯子已接近完成。檢視畫作，接著要補強玻璃的最亮點。

⑨ 沾白色廣告顏料，沿著Step7所畫出的亮面再補強，在牛奶瓶左側與瓶底、杯子前方與杯底畫出線條，加強亮度，作品完成。

不透明畫法上手練習：毛玻璃瓶

不透明畫法除了可以呈現出油畫般的質感，也能運用在小東西的細部描繪，例如：表現物體的亮點、田野裏的花朵、酒瓶或招牌的文字或數字……等，使畫面更細緻。

●**作畫材料箱**／示範色彩：白色廣告顏料、牛頓牌透明水彩顏料：海綠、暗綠、深綠、橙色、赭石、紫色、鎘黃、深藍／使用畫筆：8號、18號圓形筆／使用畫紙：法國Arches水彩紙／其他工具：鉛筆、橡皮擦、面紙

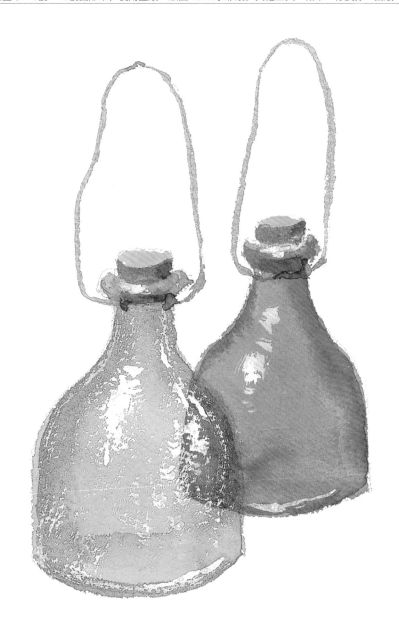

① 先用B或2B的鉛筆打出玻璃瓶的輪廓線。

② 用18號圓筆沾海綠加入適量的水調勻，用平塗法塗滿左邊的瓶子，均勻地打出第一層底色。

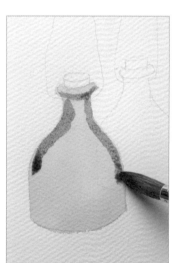

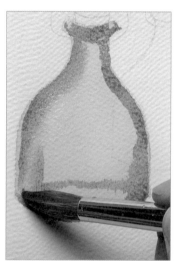

③ 洗淨畫筆，沾暗綠1：海綠1比例的顏料，加入適量的水調勻，趁第一層海綠顏色未乾時，沿著瓶身兩側、瓶口、瓶底內側畫出線條，表現出瓶子較暗處。

④ 接著，沾清水沿著剛剛上過的暗面邊緣掃過，讓顏色自然暈開，等顏色乾。

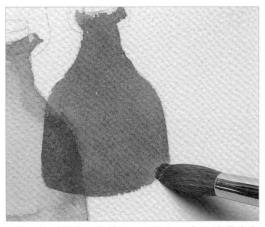

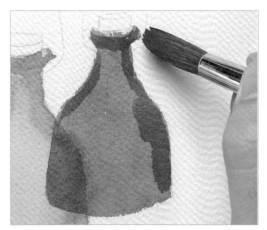

⑤ 洗淨畫筆，沾橙色2：赭石1，加入適量的水調勻，用平塗法沿著瓶身形狀塗滿右邊瓶子，均勻地打出底色，等顏色乾。

⑥ 洗淨畫筆，沾赭石1：紫色1，加入適量的水調勻，趁step5的顏色未乾時，用平塗法輕輕地塗在瓶子瓶身兩側、瓶底、瓶底透視處的暗面。

⑦ 趁顏色未乾時，沾清水沿著瓶身兩側暗面邊緣、瓶底透視處畫過，讓顏色自然暈開。

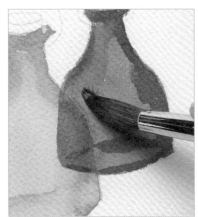

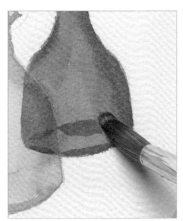

⑧ 換8號圓筆，沾鎘黃加入適量的水調勻，均勻地塗滿瓶塞部分。

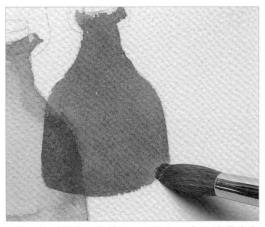

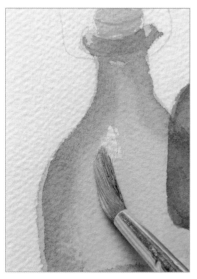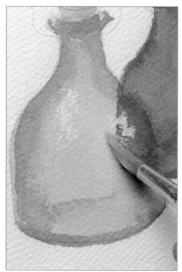

⑨ 洗淨畫筆，沾白色廣告顏料加少量的水調勻，順著瓶子弧度先在左邊瓶身中央利用筆腹輕輕乾擦，上色時只須輕壓筆毛將顏色帶在畫紙上。

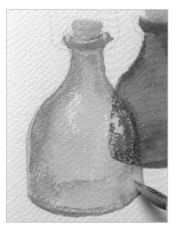

⑩ 接著，再沿著瓶身兩側、瓶口處、瓶底乾擦，表現出毛玻璃的質感。

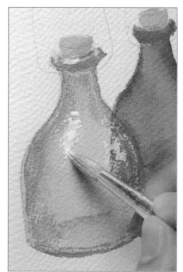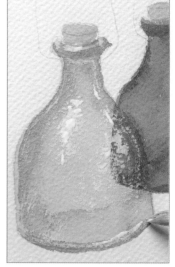

⑪ 現在要表現出瓶子的立體感。再沾取白色廣告顏料，筆尖上的顏料水分含量要減少，讓顏料較多，先在瓶身左側最亮面自然點畫，再沿著瓶口、瓶身左側亮面、瓶底形狀，以線條表現出瓶子的最亮部分。

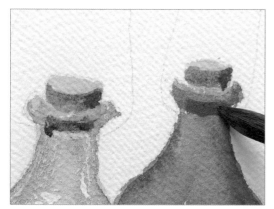

⑫ 筆洗淨，沾紫色1：赭石1，加入少量的水調勻，以水平線條畫出瓶塞、瓶口背光處的暗部。畫出瓶口暗面可以營造出瓶塞塞入瓶內的深度感。

⑬ 洗淨畫筆，沾白色廣告顏料，加入少量的水調勻，在右方瓶子的左上、瓶口、瓶底等受光處，以點或畫線的方式畫出筆觸，表現出亮面。

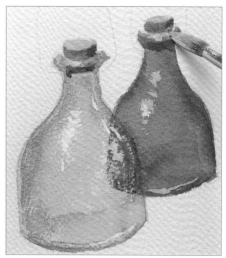

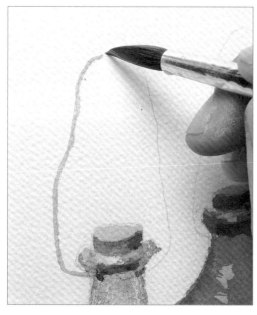

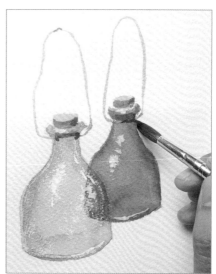

⑭ 筆洗淨，沾深藍加入適量的水調勻，沿著鉛筆稿以粗細不一的線條畫出鐵絲手把，畫作完成。

乾擦法

乾擦法主要是利用乾筆與紙張間的擦痕來製造不同質感的線條效果。此技法常用來表現樹皮的質感，或石頭的紋路等。選擇畫筆時，可以選擇毛筆裏的山馬筆或者是壞掉的筆。選擇壞掉的筆的原因在於：筆毛比較凌亂，製造乾擦技巧時，效果較為特殊。

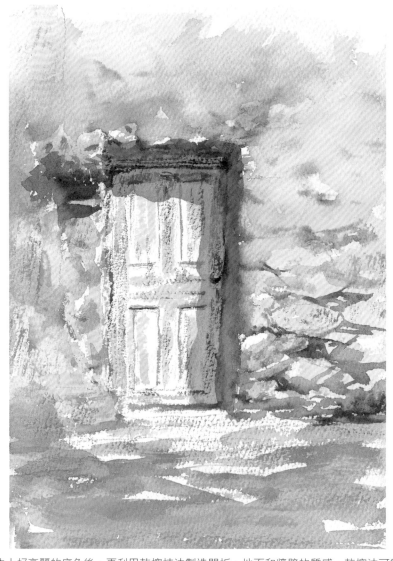

這幅作品是先上好亮麗的底色後，再利用乾擦技法製造門板、地面和牆壁的質感。乾擦法可製造不規則又富變化的筆觸效果，適合表現石牆粗糙與門板斑剝的質感。

乾擦法示範：陶鳥雕塑

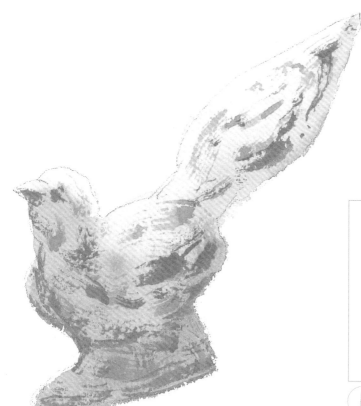

① 示範圖例的陶鳥已經上好顏色，接下來要加上乾擦技法，表現雕塑表面斑剝的質感。

② 沾橙色加入適量的水調勻，用筆沾取顏料後，再用面紙將畫筆上的水分吸乾，使畫筆上的水分減到最少，在筆毫上還殘留顏料時使用乾筆作畫。

③ 用手分開筆毛，讓筆毛分岔，這樣在使用乾擦法時，筆觸紋理才會平順。

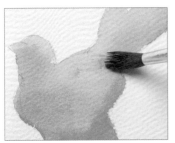 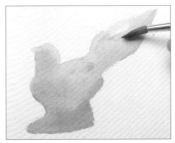 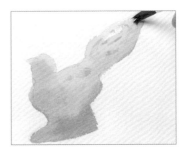

④ 沿著陶鳥羽毛生長的方向，筆由上而下、由左自右輕輕地擦出線條，表現出粗糙的紋路質感。乾擦時筆毛可半側或用不同角度在紙張摩擦，或是施加輕重不一的力道，讓筆觸更有變化。

⑤ 筆不洗，沾赭石和剛剛調出的橙色相混，以不規則筆觸刷在陶鳥的右下暗面處，讓色彩明暗更有變化，示範完成。

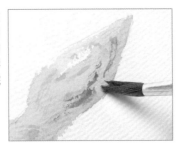 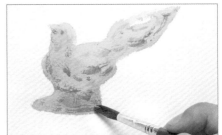

HINT

乾擦法的各種筆觸

利用筆壓、畫點的方式完成的筆觸　　利用打勾的方式完成的筆觸　　不規則筆觸　　橫拖筆毛、畫出橫線的方式完成的筆觸

乾擦法上手練習：陶碗

乾擦法上手練習藉由畫筆的乾擦效果呈現出陶碗上的陶土質感，給人親切、自然的感覺。運用乾擦法要注意的是，岔開筆毛時，必須左右均勻地撥開筆毛，擦出的筆觸紋理才會平順。

●**作畫材料箱**／牛頓水彩：鎘黃、橙色、赭石、焦赭／使用畫筆：8、18號圓筆／使用畫紙：法國Arches水彩紙／其他工具：鉛筆、橡皮擦、面紙

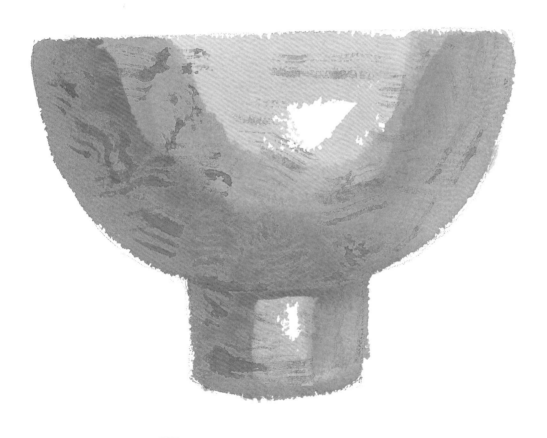

想畫出陶碗表面粗糙斑剝的質感，作畫的程序是先上好陶碗的底色、處理大致的明暗後，再用乾擦法擦出筆觸，就能畫得生動又自然。

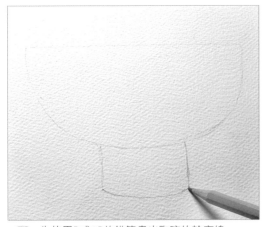

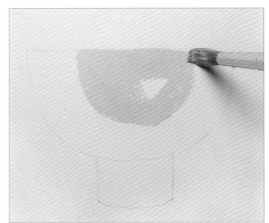

① 先使用B或2B的鉛筆畫出陶碗的輪廓線。

② 用18號圓筆沾鎘黃加入適量的水調勻，在陶碗中間部分畫出一個半圓形，並留出一個三角形的白底不塗，表現出陶碗的最亮點。

③ 筆不洗，沾橙色加入適量的水調勻，以調出與上一層不會相差太多的色相，讓顏色有漸層感，色彩變化不會太大。

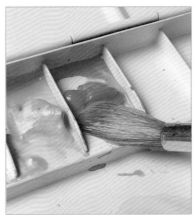

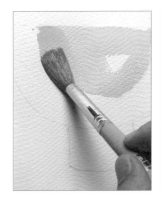

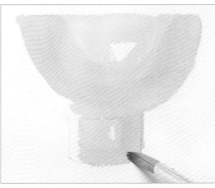

④ 趁第一層鎘黃底色未乾前，沿著剛剛畫出的半圓外圍再畫一個半圓，讓兩個顏色的接縫處可以自然地融合在一起。接著畫出碗底，再留出一個亮點不上色。

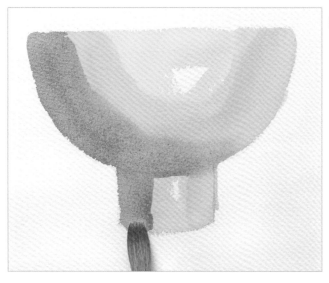

5 由於光線來自右方，所以左方最暗，這個步驟要處理陶碗暗面。筆不洗，直接沾赭石加適量的水混色，接著，沿著陶碗形狀在陶碗左側均勻上一層顏色，表現出暗面，等顏色乾。

6 接下來要使用乾擦法表現陶碗表面粗糙質感。換8號圓筆沾焦赭加適量的水調勻，先用面紙吸乾筆上的水分，再用手指岔開筆毛。

7 用筆尖輕輕地由左至右在畫紙擦出平行筆觸，表現陶碗粗糙的質感，畫作完成。

灑放法

灑放法是指在剛剛塗繪過後的色彩上，利用灑放鹽巴或清水讓畫面產生類似如雪花或雨景的效果。此技法最常用來營造下雪和雨景的畫面。

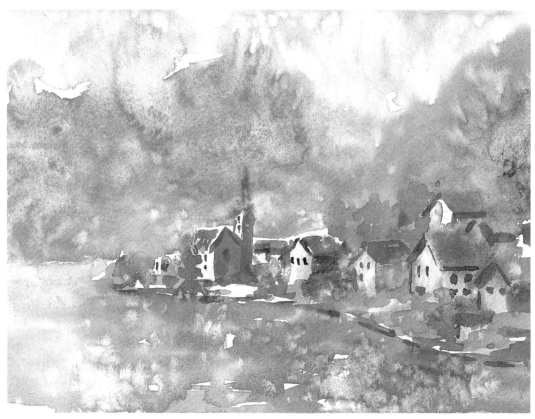

這是一幅描繪雨景的作品，透過灑放法讓畫面產生淋漓如雨景的水漬效果，作品充滿空靈清新之美。

灑放法示範：荷花

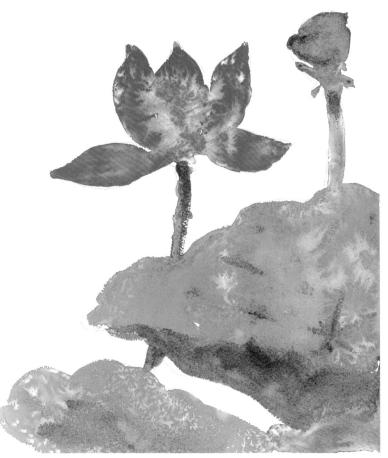

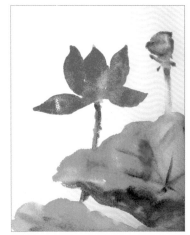

① 首先，先畫好荷花。

TIPS

使用灑放法時，畫紙上必須要有足夠的水分與顏料，這樣鹽巴在吸收顏色時，才可以製造出白色雪花般的特殊變化效果。因此，需要做效果的地方作畫速度快，才能在顏色未乾時做出灑放的效果。

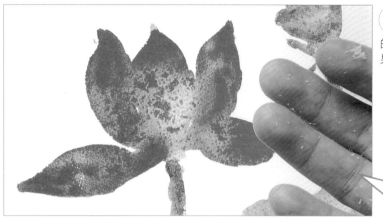

2 趁顏色還濕濕時，取適量的鹽巴用灑放或用彈的方式，讓鹽粒落在需要做效果的顏色上。

由於鹽巴會吸收顏料，產生白色的雪花紋，因此在使用灑放時鹽巴的分量不要太多，以免畫面效果不如預期的自然。

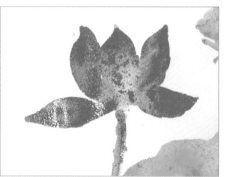

3 等顏料乾透後，撥除畫面上的鹽巴，灑放效果完成。

灑放法上手練習：玫瑰

灑放法上手練習是以玫瑰為練習對象，藉由灑放鹽巴所產生的水漬變化，營造玫瑰花的迷濛效果，但使用此技法並不宜加入過多的鹽巴，以免影響畫面的色彩層次和水彩的透明性。

● **作畫材料箱**／牛頓水彩：洋紅、深藍、海綠／使用畫筆：14號圓筆／使用畫紙：法國Arches水彩紙／其他工具：鉛筆、橡皮擦、面紙、鹽巴

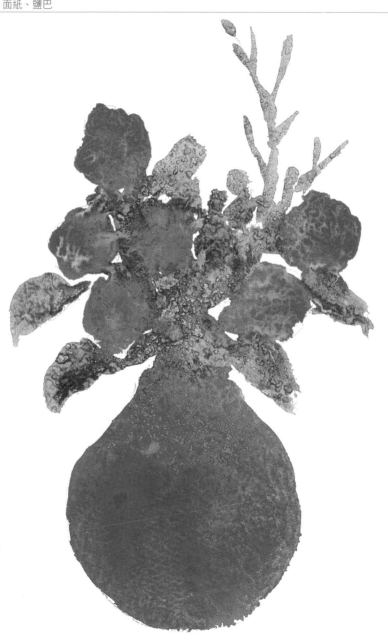

① 先使用B或2B的鉛筆畫出玫瑰、花瓶的輪廓線。

② 沾洋紅加大量的水調勻，用14號圓筆以畫圓的方式畫出玫瑰。

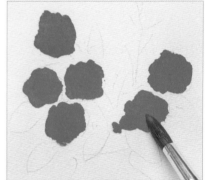

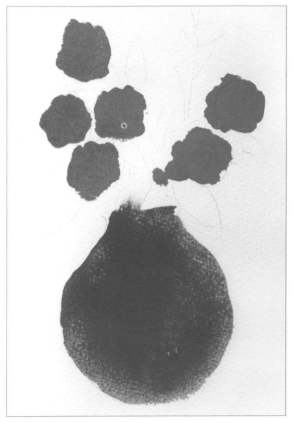

③ 筆洗淨，沾深藍加入大量的水調勻，在Step2顏色未乾之際，沿著瓶身快速地塗滿花瓶。

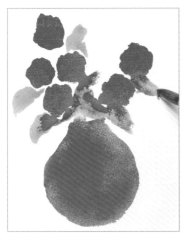

④ 筆洗淨，沾海綠加大量的水調勻，畫出葉子及枝幹。下筆時，筆觸要肯定、俐落，不用拘泥細節的描繪，太工整的畫法反而沒有趣味。

⑤ 趁畫面的水分未乾時，取適量鹽巴快速而均勻地灑放在畫面，鹽巴會吸取顏色，製造出白色的結晶效果。

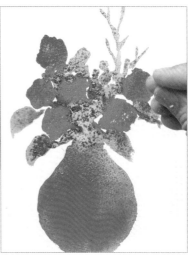

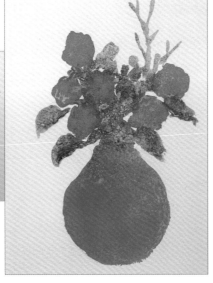

⑥ 等顏料乾透後，將畫面上的鹽巴撥乾淨，灑放效果完成。

遮蓋法

遮蓋法主要是防止繪畫過程中留白部分讓顏料所沾染，影響作畫效果。通常是用來處理微小細節或精細描繪的留白，使用遮蓋留白膠時，留白膠乾後會形成一層不透水的薄膜，所以顏料不會擴散到薄膜底下的畫面，上色時更方便、更順手。遮蓋法最常用來畫花草、表現水紋等效果。

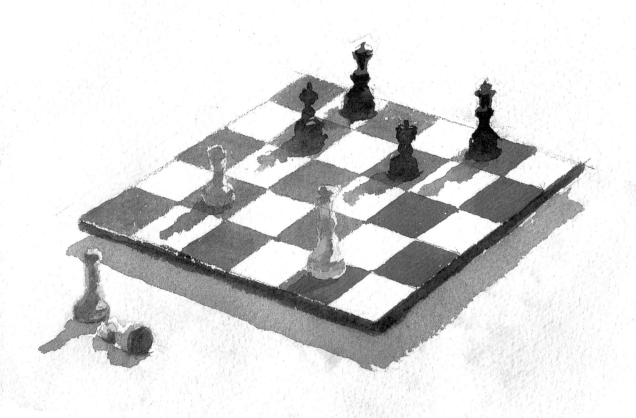

作品中的白色棋盤格是先透過留白膠的遮蓋，等所有的上色都完成後，再搓去留白膠，畫面自然呈現出白底，完美表現棋盤格。

遮蓋法示範：遊戲盤

先用HB鉛筆打出遊戲盤的整體輪廓。

② 在套環、套桿部分用筆先塗上一層留白膠，由於背景不上色，只須上有接觸到棋盤的部分，等乾。

TiPS

上留白膠前畫筆要先沾過肥皂水

在上留白膠之前，筆毛要先沾過肥皂水，再沾留白膠，避免留白膠損傷畫筆，使用過後要馬上洗筆，不然筆上殘留的留白膠會將整枝筆毛給黏住，損傷筆毛。

③ 用18號圓筆沾海綠加入適量的水調勻，左右移動畫筆用平塗法上木盤底色，等乾。由於套環和套桿上了留白膠，上顏色時不怕沾染到顏色，讓上色更為順利。

④ 筆不洗，沾海綠1：暗綠1比例的顏料，加入適量的水調勻，沿著木盤厚度平塗上色，畫出木盤暗面，在最暗處重複上色加深暗面。

5 直接沾調色盤Step4的顏色，以畫平行線的方式畫出套桿左側背光處陰影，接著再沿著套環下方畫出陰影。

6 等畫面的顏色乾後，再以指甲或指腹摳起、搓起留白膠，你會發現上了留白膠的部分顏色無法滲透，保留畫紙的白底。

TIPS

在除去留白膠時，注意施力輕重，不要太粗心，免得將畫紙給撕起來。

7 改用8號圓筆，沾洋紅加適量的水調勻，順著套桿形狀平塗上色，並留出一個小亮點。在顏色未乾時，沾深紅與剛剛調出的洋紅混色，接著，沿著套桿左側暗面上色，表現出明暗，等乾。

⑧ 筆洗淨，沾鎘黃加入適量的水調勻，順著套桿形狀平塗上色，塗繪時，在頂端處留出白底不塗，當做亮點。在顏色未乾時，沾橙色與在調色盤調出的鎘黃混色，再沿著套桿左側暗面平塗，等乾。

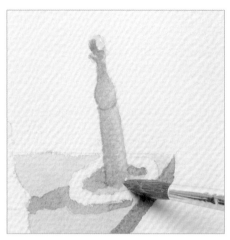

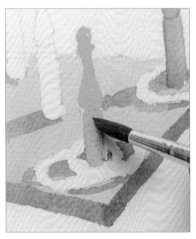

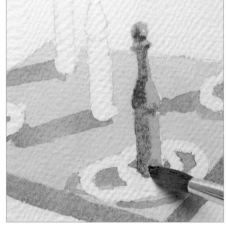

⑨ 筆洗淨，沾深綠加入適量的水調勻，順著套桿形狀平塗上色，塗繪時，在頂端處留出白底不塗，當做亮點。在顏色未乾時，沾鎘藍與在調色盤調出的深綠混色，再沿著套桿左側暗面平塗，等乾。

⑩ 筆洗淨，沾鎘藍加入適量的水調勻，順著套桿形狀平塗上色，上色時，可保留些許白底，表現出反光亮點。

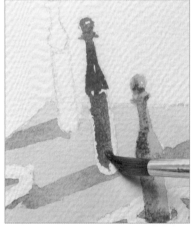

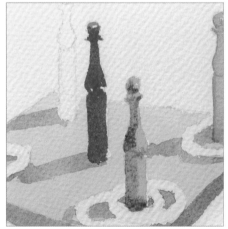

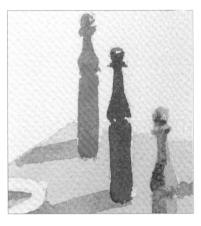

11 筆洗淨，沾橙色加入適量的水調勻，順著套桿形狀平塗上色，上色時，可保留些許白底，表現出反光亮點。在顏色未乾時，沾赭石與在調色盤調出的橙色相混，再沿著套桿左側暗面平塗，等乾。

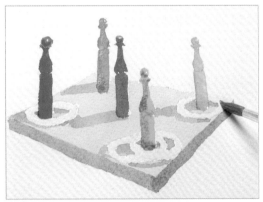

12 筆洗淨，沾檸檬黃加入適量的水調勻，沿著套環形狀淡淡地打出套環底色，等顏色乾。上色時，可適時留白邊，讓套環的色調更為自然。

13 筆洗淨，沾紅紫1：橙色1，加入適量的水調勻，在套環上再疊塗一層顏色，塗繪時不用塗滿，適時地以線條表現繩紋，並保留出底色，讓色調的變化更為活潑。

14 沾紫色加適量的水調勻，沿著木盤底部畫出陰影，畫作完成。

遮蓋法上手練習：牛奶罐+盤子

遮蓋法不一定在一開始上色時就先遮蓋白底，也可以先上過一層底色，或是先行處理物體明暗後，再上遮蓋留白膠遮蓋上過底色的部分。下圖的牛奶罐及盤子的花紋就是先上過底色後，再上留白膠遮蓋，等所有的上色都完成後再搓起來留白膠，這樣色調會更為自然。若事先不上底色直接上留白膠遮蓋，則花紋部分會顯得太白，不夠自然。

●**作畫材料箱**／牛頓水彩：檸檬黃、紫色、鍋黃、土黃、赭石、洋紅、深紅／使用畫筆：8號圓筆／使用畫紙：法國
Archcs水彩紙／其他工具：鉛筆、橡皮擦、面紙、留白膠

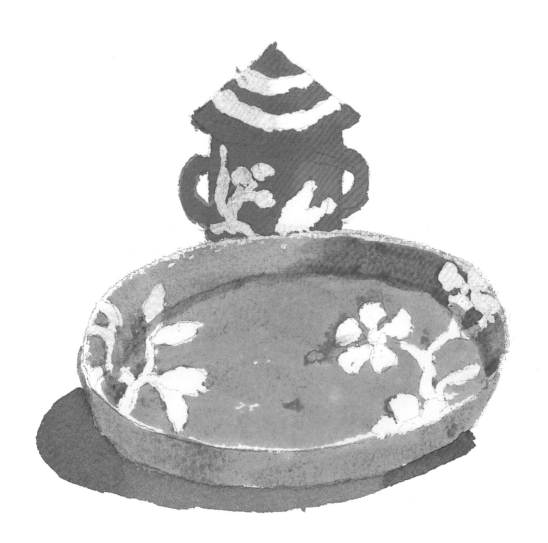

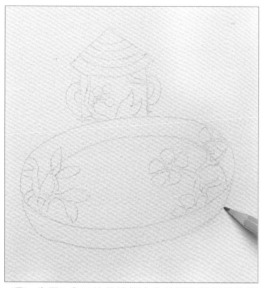

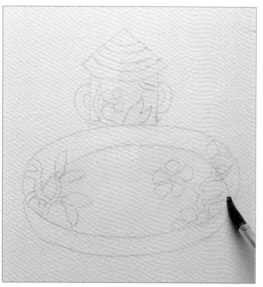

① 先用B或2B的鉛筆打出牛奶罐和盤子的整體輪廓線。

② 加入大量的水調稀檸檬黃，在盤子底部由左至右的方向輕輕掃過，上色時不用塗滿，適當地留白，讓色彩變化更為活潑。接著，以由上到下的方向在牛奶罐右側平塗。

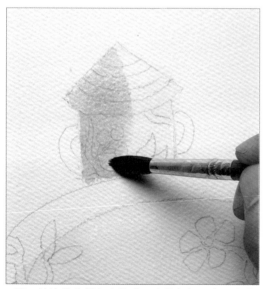

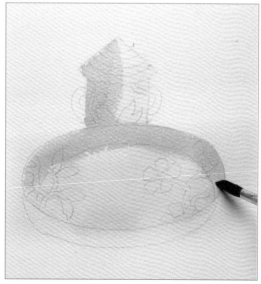

③ 趁檸檬黃顏色未乾時，沾紫色加入大量的水調勻，用畫筆輕輕掃過罐子左側暗面，讓兩者顏色可以自然地融合，接著再沿著盤子上緣形狀平塗，畫出大致的明暗。

④ 等色彩完全乾後，用沾過肥皂水的畫筆沾留白膠塗在罐子和盤子的花紋部分，等乾。

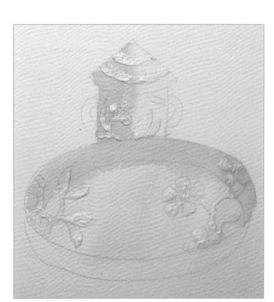

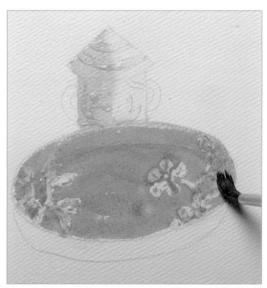

⑤ 接下來的上色步驟，花紋部分不會再沾染其他顏色，而保留在Step2、Step3所描繪的顏色。

⑥ 等留白膠完全乾後，沾鍋黃2：土黃色1比例的顏料，加入適量的水調勻，以平塗法均勻地塗滿盤底、盤子內側。

7 等顏色乾後，筆洗淨，沾土黃2：赭石1，加入適量的水調勻，沿著盤子內側右方背光面平塗，表現盤子的高度。

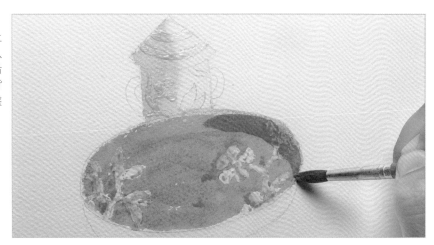

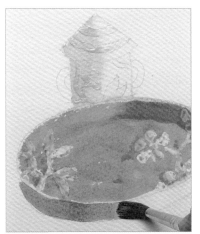

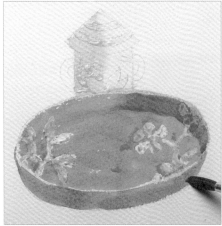

8 洗淨畫筆，沾土黃1：赭石1，加入適量的水調勻，順著盤子弧度在盤底的高度薄塗，等乾。上色時，留出盤緣不上色，留出一道邊表現出盤緣厚度。

9 洗淨畫筆，沾紫色加入大量的水調勻，沿著盤底畫出陰影。

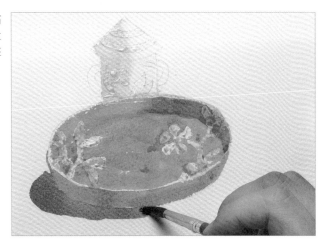

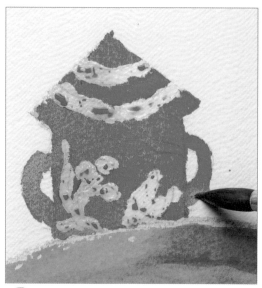

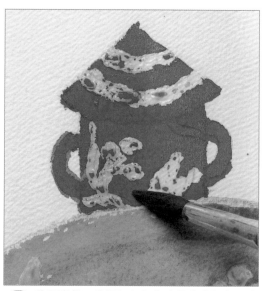

⑩ 接著，洗淨畫筆，沾洋紅加入大量的水調勻，沿著牛奶罐形狀塗滿整個罐子，等顏色乾。

⑪ 洗淨畫筆，沾深紅色加入少量的水調勻，均勻地塗滿罐子左側暗面，等顏色乾。

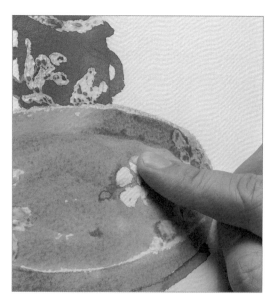

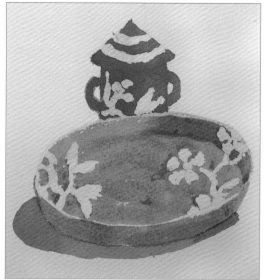

⑫ 等顏色完全乾後，用指腹搓起留白膠。由於花紋部分事先在盤底、內側處理過明暗，因此色彩的變化豐富，也更為自然。如果最後才處理花紋的明暗，由於塗繪的範圍受限，在描繪時筆觸較為生硬，不如使用遮蓋法的自然、流暢。

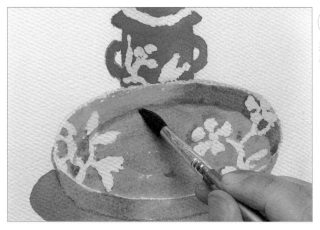

13 檢視全圖，做最後的修飾。筆洗淨，沾土黃加入少量的水調勻，沿著盤內弧度輕輕勾出輪廓線，讓畫作更為立體完整。

14 檢視畫作，由於沒有需要再修飾的部分，畫作完成。

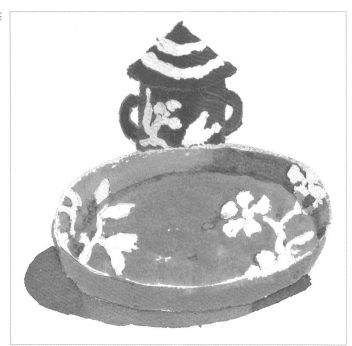

Tips

畫陰影時雖然可以用黑色、焦赭等上色，不過顏色看來較為單調、缺乏變化，如果用紫色、藍色等色調取代黑色，則畫出的陰影色調顯得豐富有變化。

Part4
我的第一幅水彩畫

水彩畫的表現方式繁複多樣,其中淡彩畫是相當合適初學者的入門畫法。藉由在素描稿上先行處理明暗,再用淡彩上色,有助於讀者掌握色彩及控制水分。前面幾篇已經將水彩畫的基本技巧、上色方式,做過完整系統的介紹,是否也增加你的信心呢?拿起筆從淡彩畫開始嘗試吧。

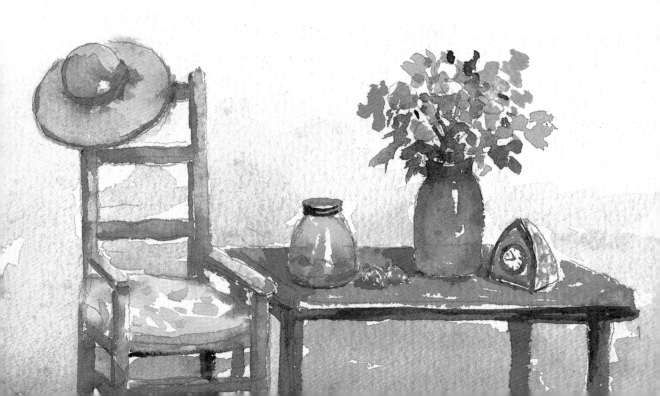

本篇教你

- 學會畫素描稿
- 學會畫淡彩畫

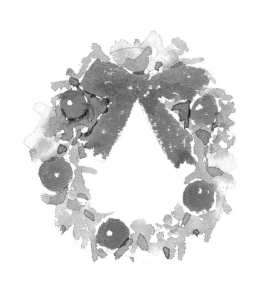

淡彩畫

淡彩畫是指在已經表現出明暗的素描稿著上顏色。因為在素描底稿上已經大致處理過明暗,所以用淡彩上色時,就可以專注於處理筆觸和色彩,以及學習掌握水分。

[用淡彩畫草莓]

由於是使用淡彩畫法,顏色濃度比例不要調得太濃,以免上色時蓋過鉛筆的線條。調色時,需用大量的水將顏料稀釋調淡,下筆前要特別留意筆毛含水量是否過多,並除去多餘的水分。以檸檬黃打底可以讓草莓的色調看來更溫暖、柔和,之後再上紅色系時,色彩的變化更豐富。

> ● **作畫材料箱**/牛頓水彩:檸檬黃、橙色、洋紅、海綠、深綠、深紅、紅紫/使用畫筆:12號圓形筆、線筆/使用畫紙:法國Arches水彩紙/其他工具:鉛筆、橡皮擦、調色盤、面紙

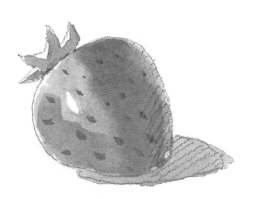

打出鉛筆素描稿

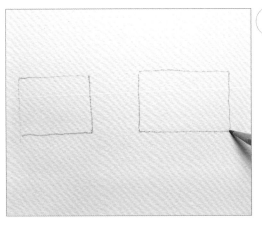

① 使用2B鉛筆，在畫紙上畫出簡單的矩形確認草莓位置。

② 在矩形內畫橢圓形畫出草莓粗略的外型。

利用幾何圖形打輪廓，可避免一開始打稿就陷入細節的描繪，而忽略了作品的整體感。

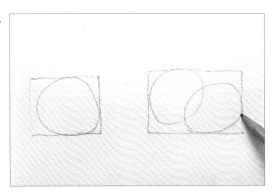

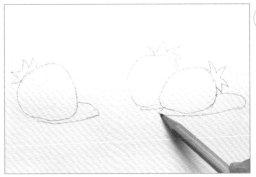

③ 修飾草莓輪廓，擦去多餘的鉛筆線條。

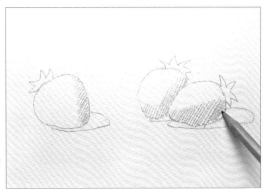

④ 用鉛筆以畫斜線的方式畫出草莓大致的明暗，素描稿完成。

用水彩著色

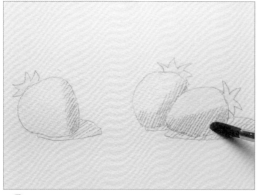

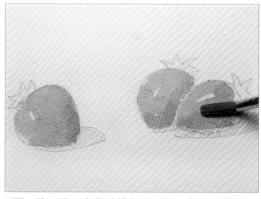

⑤ 用12號圓形筆沾檸檬黃加入大量的水調稀、調淡，接著，再用平塗的方式塗抹草莓、葉蒂，畫出底色，並留出亮點不上色，等顏色乾。

⑥ 筆不洗，直接沾橙色2：洋紅1比例的顏料，加入適量的水混色，先在上一個步驟保留亮點的地方留白，再塗滿整顆草莓，上色時，適時以筆肚輕壓上色，這樣顏色會比較均勻，不會積色。等顏色乾。

⑦ 筆不洗，沾橙色1：洋紅3，加入適量的水混色，順著草莓弧度用平塗法畫在草莓的中間部分，豐富色調。接著，筆不洗，用筆沾清水沿著剛剛上好的顏色邊緣推開顏色，讓顏色柔和、自然暈開。

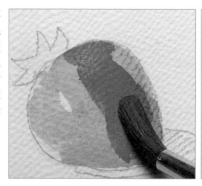

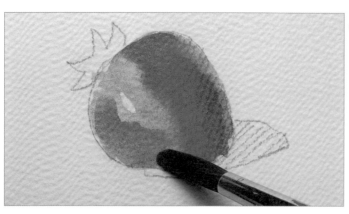

⑧ 為了讓草莓看來更飽滿，筆不洗，直接沾Step7的顏料沿著草莓左下方淡淡上色。

9 接著，再畫右邊的兩顆草莓。沾Step7橙色1：洋紅3沿著兩顆草莓的左側邊緣淡淡上色。接著，筆不洗，再沾取顏料在右邊的兩顆草莓右側疊塗，加深色調，讓草莓看來更為立體。

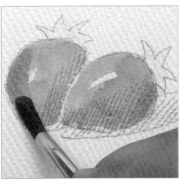
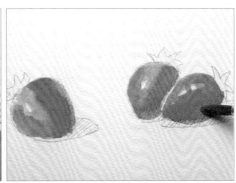

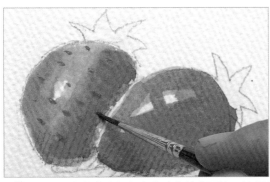
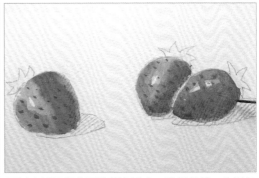

10 接著要趁草莓的顏色半乾時畫草莓顆粒，讓顏色可以自然地與底下的顏色融合。改用線筆，沾深紅加入少量的水調勻，沾取顏料用筆尖點出草莓顆粒，顆粒位置可錯落地安排，不用排列得太整齊，以免看起來太死板。

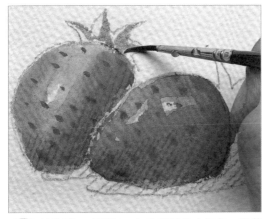
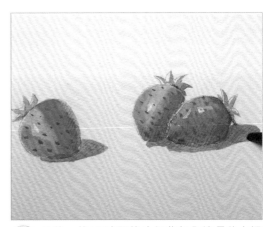

11 沾海綠1：深綠1，加入適量的水混色，沿著葉蒂右側均勻地上色，表現出明暗。

12 最後，換12號圓筆沾紅紫加入適量的水調勻，沿著草莓形狀右下方，即背光的暗面畫出陰影，作品完成。

在家釀櫻桃酒

動手自己做的樂趣無窮，依照食譜DIY釀出櫻桃酒。

 櫻桃600g　 檸檬兩個　 米酒頭一瓶　 冰糖150g

1 洗淨櫻桃

2 瀝乾至完全不殘留水分

3 去除櫻桃蒂，用刀在櫻桃上劃兩道刀痕

4 檸檬去皮，切厚片。

5 依序將櫻桃、檸檬、冰糖分層放入密封罐中，再倒入米酒頭。

6

蓋上封口，存放2個月。

7

完成。

三步驟畫出釀酒小配件

廚房用具與食材都是適合畫水彩的好題材，照著以下的步驟畫，是不是更能掌握畫物體的訣竅呢？

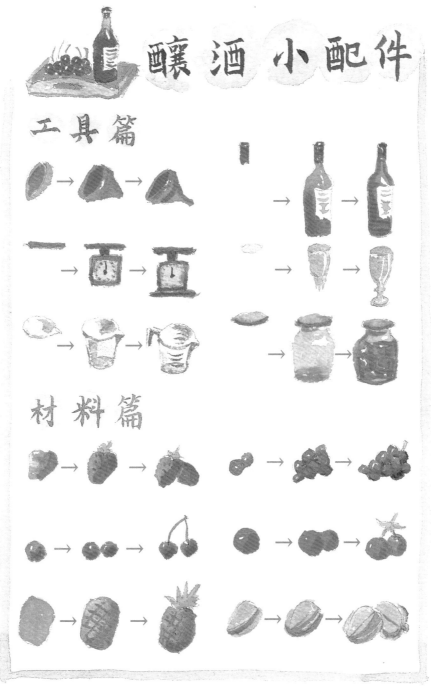

[用淡彩畫聖誕節花圈]

在畫聖誕節花圈時，要注意色彩的上色程序，先上完紅色系後再上綠色系，上色時，避免水分未乾就著另一個色系的顏色。由於紅色與綠色為對比色，如果在顏色未乾時不小心互相混色，顏色容易灰髒；而同色系的顏色例如紅色和橘色，在顏色未乾不小心混色時，會混出漂亮的顏色，營造出漸層感。

● **作畫材料箱**／牛頓水彩：洋紅、橙色、鎘黃、赭石、深紅、檸檬黃、海綠、深綠／使用畫筆：12、18號圓形筆、線筆／使用畫紙：法國Arches水彩紙／其他工具：鉛筆、橡皮擦、面紙、調色盤

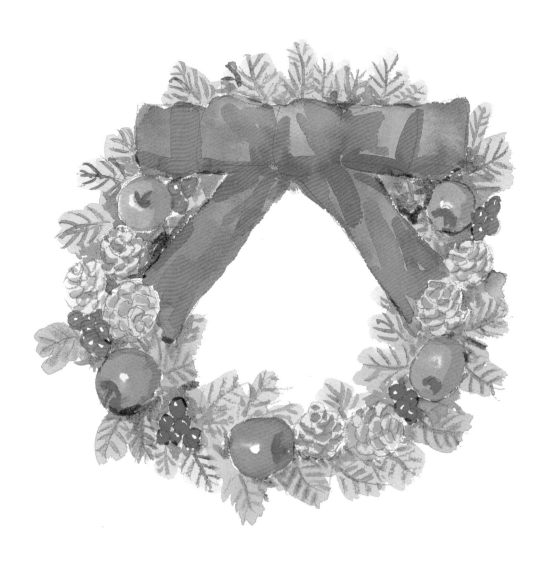

用鉛筆打出鉛筆稿

 使用2B鉛筆，在畫紙上輕輕地畫一個圓。

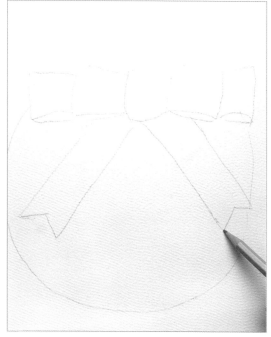

再修飾出緞帶細部的輪廓，並擦去多餘的
線條。這是為了避免太多輔助線，影響後
續的構圖。

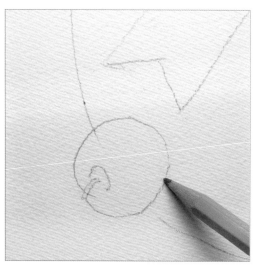

3 在圓形輔助線上，依序畫出五個圓形，畫出蘋果
大致外形，再修飾出細部的輪廓線。

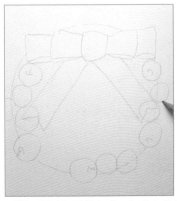 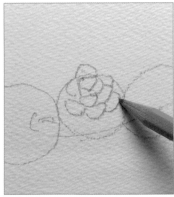 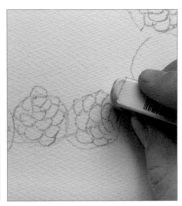

④ 再以畫圓的方式，先畫出松果大致的輪廓，再修飾細部；接著再以畫半圓的方式畫出松果鱗片，然後擦去多餘的鉛筆線。

⑤ 再以畫圓的方式畫出漿果。

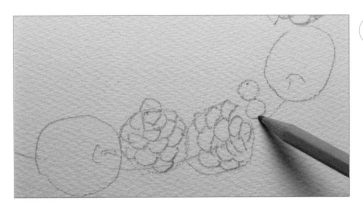

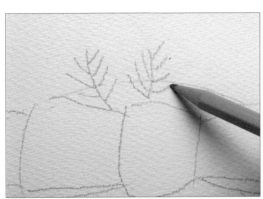

⑥ 沿著圓形輔助線，以順時鐘的方向依序以畫葉脈的方式畫出樅樹葉。描繪時不必畫得太過精細，只須約略畫出大致的輪廓，才顯得自然。鉛筆稿完成。

用水彩上色

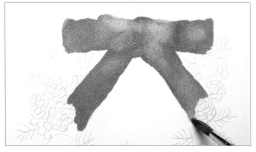

⑦ 用18號圓筆沾洋紅2：橙色1比例的顏料，加入大量水分調勻，沿著緞帶方向以平塗法淡淡地畫出紅色緞帶的底色。描繪時筆觸可自由些，水分較多積色的地方不必理會，待其自然乾即可。

HINT
顏料與水分交融出現意想不到的效果

由於水彩畫大量運用水，且畫法自由，因此，作畫過程中水分與顏料間產生的交融、堆積、流動，每一筆觸營造深淺濃淡不一的變化……等，常會帶來預期外的效果。這種偶發的趣味性是水彩畫的一大特性，也是最迷人的地方之一。

⑧ 換12號圓筆，沾鎘黃加入適量的水分調勻，以畫圓的方式畫出蘋果底色。

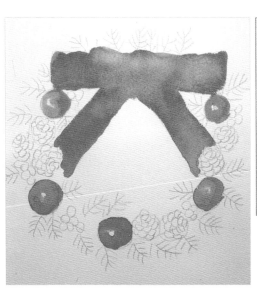

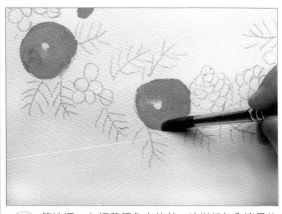

⑨ 筆洗淨，在鎘黃顏色未乾前，沾洋紅加入適量的水調勻，沿著剛剛塗繪過的鎘黃色邊緣，以畫圓的方式往外畫出一個圓，將鎘黃包覆起來，並留出一小塊鎘黃底色，當做蘋果的亮點，等顏色乾。

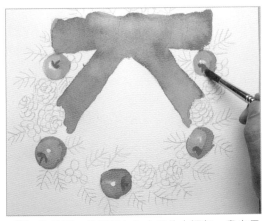

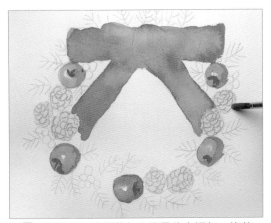

10 筆洗淨，沾深紅加入少量的水調勻，畫出果蒂根部。

11 筆洗淨，沾鎘黃加入適量的水調勻，接著，以畫圓的方式塗滿松果，等顏色乾。

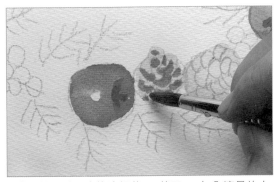

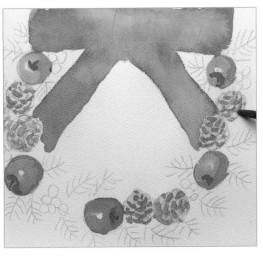

12 筆不洗，直接沾鎘黃1：赭石1，加入適量的水混色，以畫點的方式塗在松果暗面，加深明暗效果。

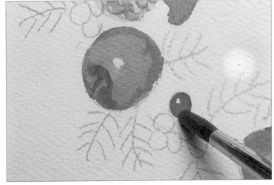

13 筆洗淨，沾洋紅1：深紅1，加入適量的水混色，以畫圓的方式畫出漿果。描繪時，可選幾顆漿果留出一小塊亮點，讓畫面更為活潑，等顏色乾。

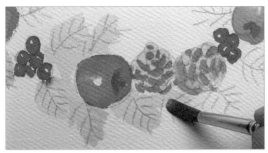

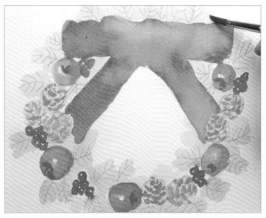

⑭ 筆洗淨，沾檸檬黃1：海綠1加入大量的水混色，沿著樅樹葉形狀將葉脈鉛筆線整個包覆起來。

TIPS

如何利用筆觸表現物體的形狀？

只要順著物體的形狀描繪，就能畫出物體的形態，例如：圓形的物體，用筆時就以圓弧形的方式畫出，上圖的樅樹葉沿著葉脈描繪上色，就可以畫出生動的樅樹葉。

⑮ 趁底色尚未乾時，改線筆沾深綠1：海綠1，加入適量的水混色，沿著葉脈描繪，並塗在葉子暗面。此時，顏色會與底色互相滲透、融合在一起，產生些微的色彩變化。

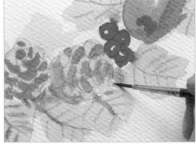

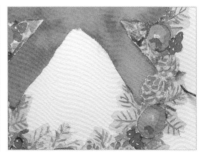

⑯ 換12號圓筆，沾深紅1：洋紅1，加入適量的水混色，沿著緞帶方向以縱向與橫向筆觸，塗在紅色緞帶暗面，表現出立體感。

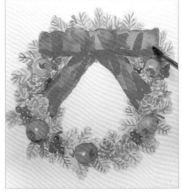

⑰ 筆沾清水稀釋筆上的顏料，接著在緞帶的次暗處用縱向與橫向的筆觸畫出次暗的部分，畫作完成。

利用長春藤做出植物雕塑作品

水彩清透的呈色效果,同樣適合表現輕鬆寫意的插畫作品。動手做園藝前可以用水彩畫下設計圖,只須輕輕薄塗上色,畫面就很生動、自然。

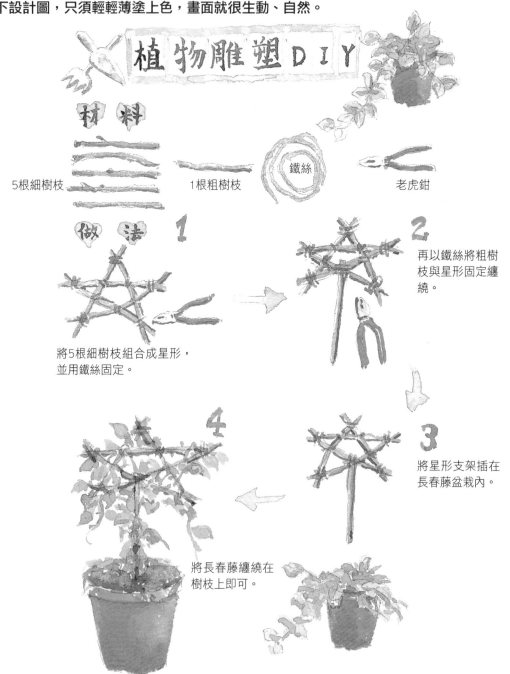

植物雕塑DIY

材料

5根細樹枝　　　　　1根粗樹枝　　　鐵絲　　　　老虎鉗

做法

1 將5根細樹枝組合成星形,並用鐵絲固定。

2 再以鐵絲將粗樹枝與星形固定纏繞。

3 將星形支架插在長春藤盆栽內。

4 將長春藤纏繞在樹枝上即可。

三步驟畫出園藝小配件

水彩應該是很貼近生活的，因此不一定要畫出大型的作品才算是畫水彩畫，你可以從身邊周遭的事物開始畫起。這裡示範以三個步驟畫出園藝相關的工具和花草，你會發現，原來畫水彩也可以這樣簡單、平易近人。

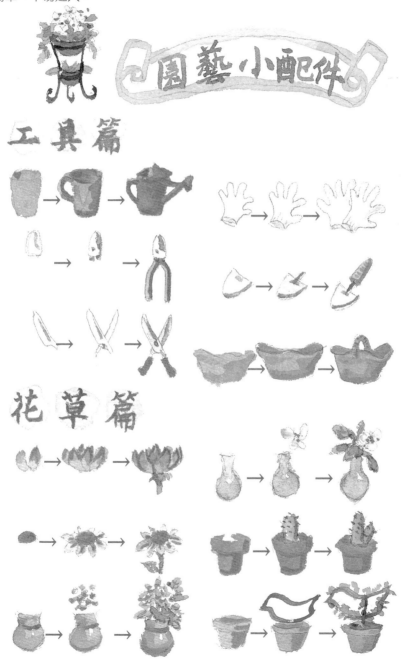

[用淡彩畫時鐘]

有些繪製的物體有著複雜的圖案、花紋，但畫水彩畫時，過於細瑣的部分可以簡化，不用描繪出每個細節。下圖時鐘上的刻度及花紋乍看之下很複雜，只要以線條畫出大致的外型就可以表現出刻度及花紋的真實感。

● **作畫材料箱**／牛頓水彩：檸檬黃、洋紅、橙色、鍋藍、普魯士藍、海綠、紫色、深綠、白色廣告顏料／使用畫筆：12、18號圓形筆、線筆／使用畫紙：法國Arches水彩紙／其他工具：鉛筆、橡皮擦、面紙、調色盤

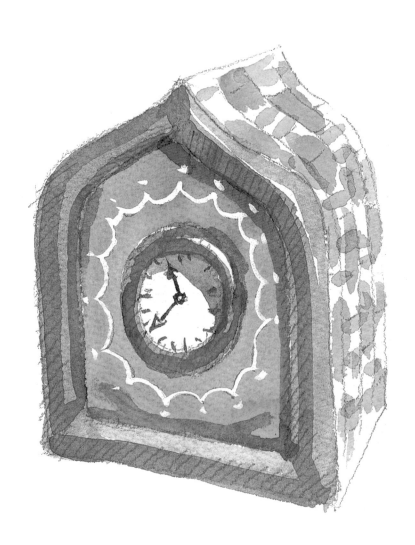

用鉛筆打出鉛筆稿

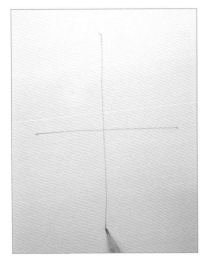

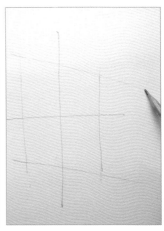

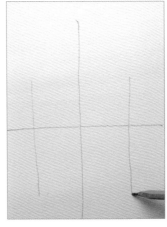

① 使用2B鉛筆，在畫紙上畫出十字輔助線。

② 然後，先畫出兩條垂直的輔助線，接著，再畫兩條左右傾斜的平行輔助線。

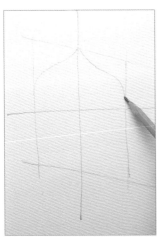

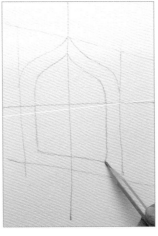

③ 以十字輔助線與上緣的平行線交叉點為中心，畫出往下延伸的曲線，畫出時鐘的外形，接著，再沿著輪廓線畫出木框的厚度。

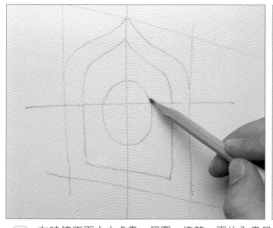 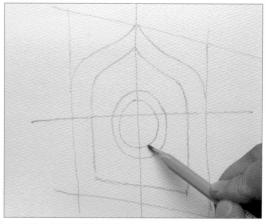

④ 在時鐘正面中央處畫一個圓，接著，再往內畫另一個圓，畫出時鐘鏡面邊框。

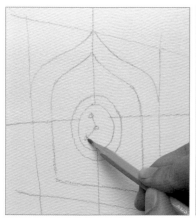 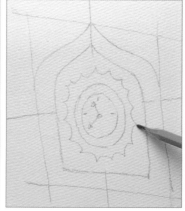

⑤ 擦去多餘的鉛筆線後，再依序畫出時針、刻度、花紋。

⑥ 在輔助鉛筆線的中心點往右上方畫一短線，再畫出時鐘厚度。

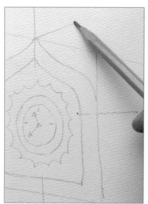 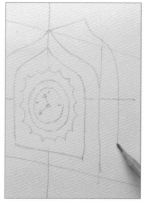

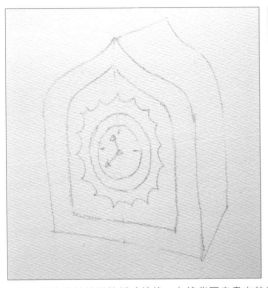

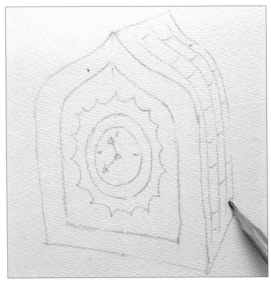

⑦ 擦去多餘的鉛筆輔助線後，在鐘背厚度畫出花紋。

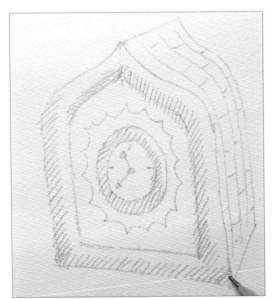

⑧ 最後，以畫斜線的方式畫出時鐘的明暗。

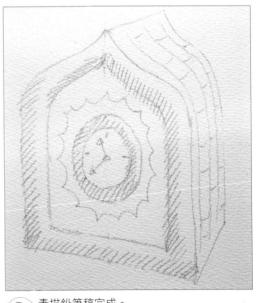

⑨ 素描鉛筆稿完成。

用水彩著色

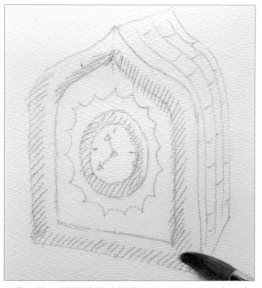

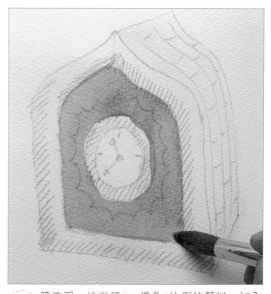

⑩ 用18號圓筆沾檸檬黃加入大量水分調勻，輕輕地平塗掃過整個時鐘，等顏色乾。

⑪ 筆洗淨，沾洋紅1：橙色1比例的顏料，加入大量水調勻，在時鐘正面鏡身平塗，等顏色乾。

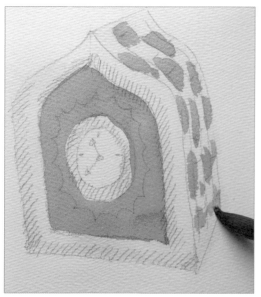

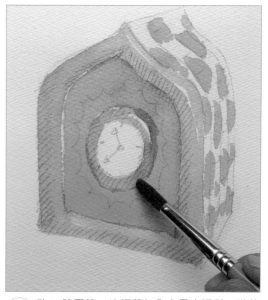

⑫ 筆不洗，接著，再沾step11調色盤裡洋紅及橙色調出的顏色，以縱向短筆觸畫出鐘背花紋。

⑬ 改12號圓筆，沾鎘藍加入大量水調稀，沿著邊框和時鐘正面邊框薄塗，並在右上方留長形亮面，等顏色乾。

14 筆洗淨，沾普魯士藍加適量的水調勻，沿著邊框形狀在暗面上色，讓色彩更有變化，等乾。

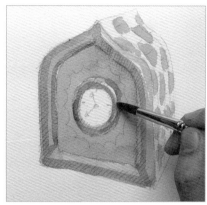

16 筆洗淨，沾紫色加入適量的水調勻，沿著鐘面弧度畫出鐘面正面的陰影，等乾。

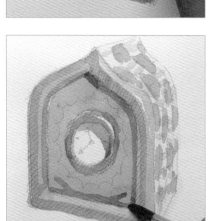

15 筆洗淨，沾海綠加入大量水調稀，輕輕地以橫筆觸畫出鐘背花紋。

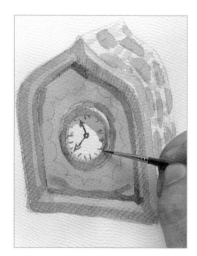

17 改用線筆，沾深綠加入適量的水調勻，描出時針、刻度。

18 筆洗淨，沾白色廣告顏料加入適量的水調勻，沿著鉛筆稿畫出鐘面花紋，作品完成。

在家做木工

在繪製步驟圖時，可以先考量整體的版面，再決定色系、版面配置、刊頭字的擺放方式，讓畫面更有整體感。

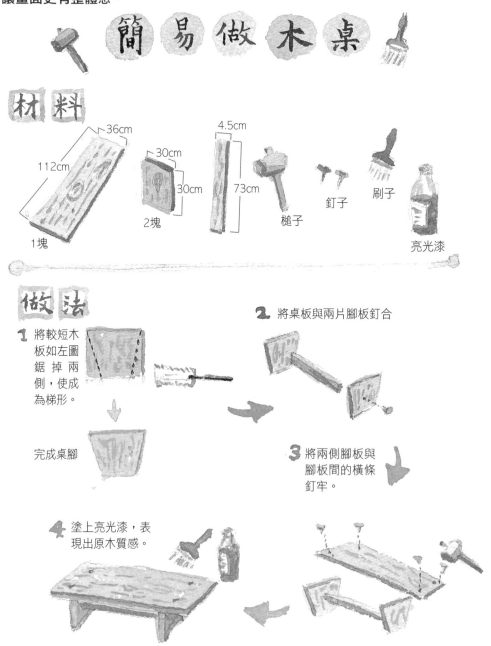

簡易做木桌

材料

- 112cm × 36cm 1塊
- 30cm × 30cm 2塊
- 4.5cm × 73cm
- 槌子
- 釘子
- 刷子
- 亮光漆

做法

1 將較短木板如左圖鋸掉兩側，使成為梯形。

完成桌腳

2 將桌板與兩片腳板釘合

3 將兩側腳板與腳板間的橫條釘牢。

4 塗上亮光漆，表現出原木質感。

三步驟畫出木工小配件

先抓住物體的特徵再簡化，只用三個步驟就能傳神畫出木工小配件。

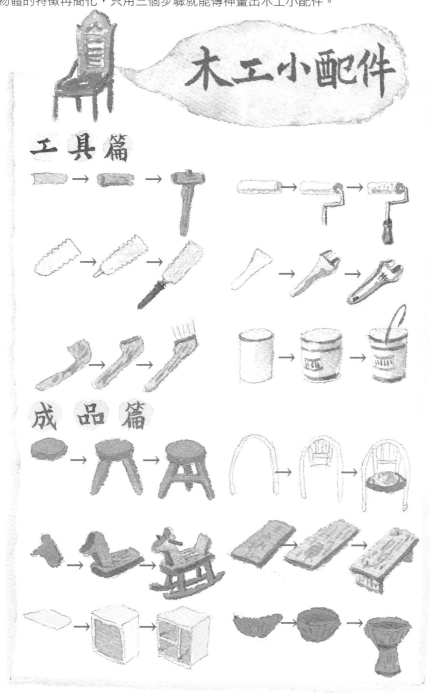

Part5
我的創作計畫

這一篇將帶領新手實際完成完整的作品。示範的畫作構圖較前面篇章複雜，需要注意打稿時的空間配置，上色時的畫面明暗、整體色調、遠近感……。本篇章的示範畫作從較易入門的靜物畫開始，並帶入前面教過的水彩技法，讓你更熟悉技法的實際應用，見識水彩技法運用的多樣性，進而開創出自己在創作上的獨特想法與風格。

本篇教你

- ✓ 蔬果攤的畫法
- ✓ 靜物畫的畫法
- ✓ 露天咖啡座的畫法

蔬果攤

　　蔬果的種類繁多，造形及色彩變化豐富，是水彩畫中最常見的表現主題，想畫出生動的蔬果在打稿時必須先觀察蔬果的外形，再以幾何圖形畫出約略的輪廓，不須處理打稿的細節。以下的蔬果攤運用了重疊法與淡彩技法，描繪的色系以蔬果本身的色系為主，上色時順著蔬果的形狀描繪，就能畫得生動又自然。

> ●**作畫材料箱**／牛頓水彩：鎘黃、土黃、海綠、暗綠、橙色、洋紅、赭石、紫色、鍋藍、天藍、焦赭、普魯士藍／使用畫筆：12號圓形筆／使用畫紙：法國ARCHES水彩紙／其他工具：鉛筆、橡皮擦、面紙、調色盤／使用技法：淡彩、重疊法

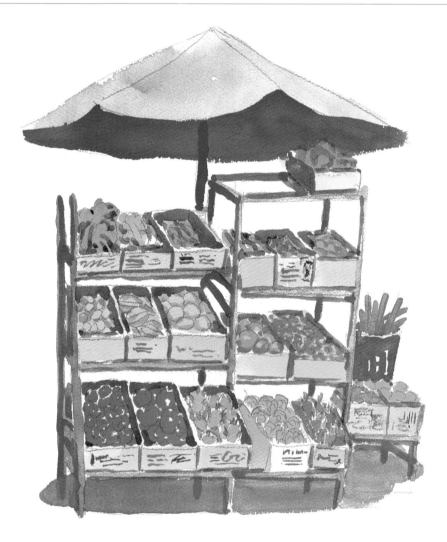

用鉛筆打出鉛筆稿

① 使用2B鉛筆，先打出十字輔助線。

② 接著，用簡單的幾何圖形將描繪物的位置大致區分出來。

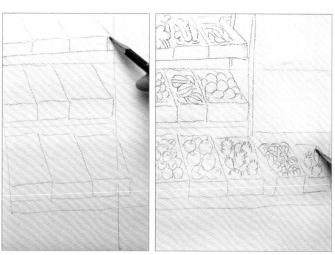

③ 沿著幾何圖形修飾出陽傘、貨架、第一層的綠色蔬菜類；第二層的黃色水果系列，由左至右為芒果、楊桃、葡萄柚、蕃茄，第三層的紅色蔬果系列，由左至右分別為蘋果、火龍果、釋迦、胡蘿蔔等蔬果的輪廓線。

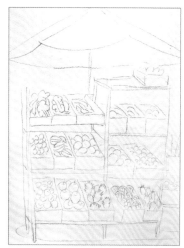

④ 鉛筆稿完成。

用水彩著色

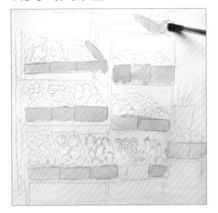

⑥ 先畫出較遠的第一層貨架上的蔬菜。筆洗淨,沾海綠加大量的水調勻,用平塗法畫出最上層的蔬菜,等乾。

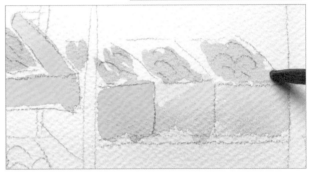

⑤ 用12號圓筆,沾鎘黃1:土黃1比例的顏料,加入大量的水調勻,順著箱面由左至右平塗,由於筆尖的顏料含水量較多,下筆時隨著筆毛的移動,畫紙上會形成自然的深淺變化,白色紙箱留白不塗,等乾。

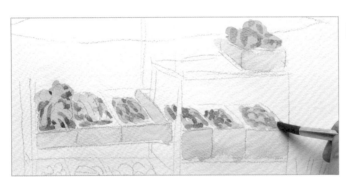

⑦ 筆洗淨,沾暗綠加適量的水調勻,以短筆觸畫出菜葉暗面,等乾。

⑧ 筆洗淨,沾鎘黃加適量的水調勻,順著黃色水果的輪廓描繪上色,上色時筆觸可自由些,可先順著水果堆的外形畫出上色範圍再塗滿,若塗出鉛筆的輪廓線也無妨,等乾。

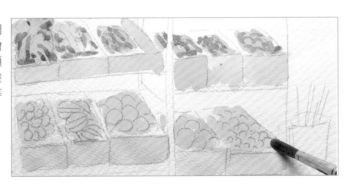

9 筆洗淨，沾鎘黃2：橙色1，加入適量的水調勻，以畫點及線條的方式畫出水果暗面，等乾。

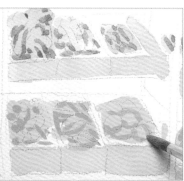

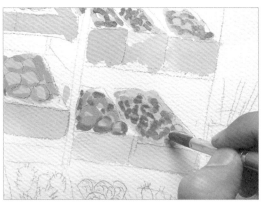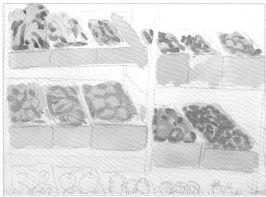

10 筆洗淨，沾洋紅1：橙色1，加適量的水調勻，沿著葡萄柚形狀邊緣以線條畫出暗面，再以畫點的方式表現出蕃茄的暗面。

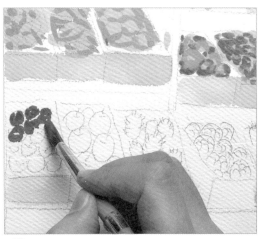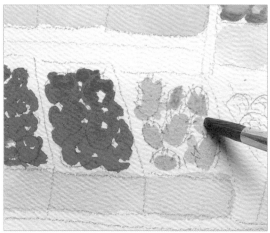

11 筆洗淨，沾洋紅加入適量的水調勻，以畫圓的方式畫出第三層蘋果，並適時留出白點，增加色彩變化。接著，再直接沾清水稀釋筆尖上的洋紅，以畫點的方式淡淡畫出火龍果的底色，等乾。

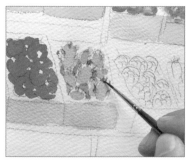 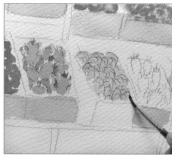 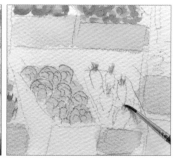

⑫ 改線筆,沾step11稀釋過的洋紅畫在火龍果縫隙間的暗面。接著,筆洗淨後再沾海綠加大量的水調勻,以畫點的方式畫出綠色果蒂,最後再以短筆觸順著釋迦的形狀淡淡地畫出釋迦、順著胡蘿蔔葉畫出胡蘿蔔的葉子,等乾。

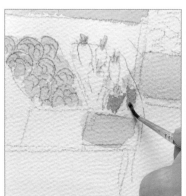 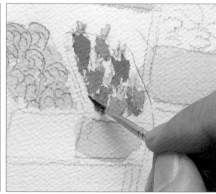

⑬ 筆洗淨,沾橙色加大量的水調勻,順著形體以短筆觸畫出胡蘿蔔。

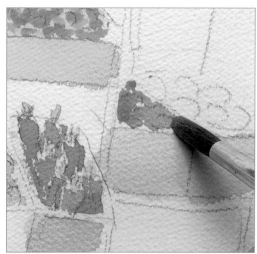 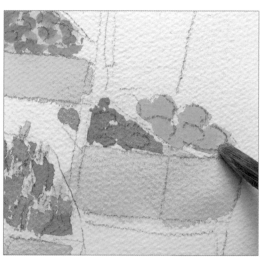

⑭ 換12號圓筆,沾土黃加大量的水調勻,以短筆觸順著水果的形狀畫出奇異果,等乾。

⑮ 筆洗淨,沾鎘黃加適量的水調勻,以短筆觸畫出芒果。

16 接著，畫箱子內側暗面。沾海綠1：赭石1，加入適量的水調勻，用平塗畫直線的方式塗滿箱子內側，表現出暗面，箱子與箱子之間留下白邊，以區隔箱子的形狀，等乾。

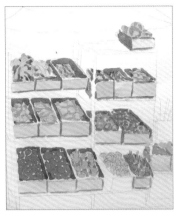

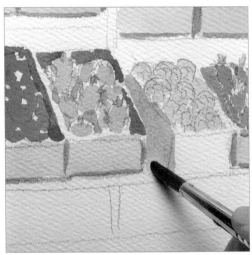

17 筆洗淨，沾紫色加適量的水調勻，畫出白色箱側暗面。

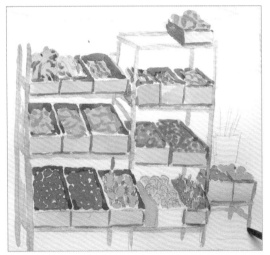

18 筆洗淨，沾鎘藍加適量的水，沿著貨架形狀畫出支架。

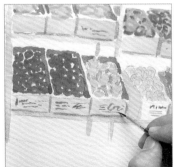

19 換線筆，分別以天藍、洋紅、暗綠加入適量的水調勻，依序以短橫線、點、不規則曲線，約略畫出箱面文字。

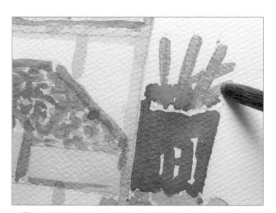

20 換12號圓筆,沾赭石加入適量的水調勻,順著竹籃形狀平塗籃子。塗繪時,適時留白,表現出編紋。

21 趁赭石顏色未乾時,筆洗淨,沾土黃加入適量的水調勻,以畫直線條的方式畫出長麵包,讓麵包與竹籃交界處顏色自然相融。

22 用18號圓筆沾天藍加大量水分調勻、調淡,用平塗法畫出傘面,等乾。

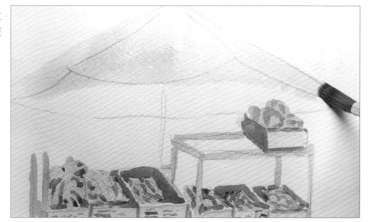

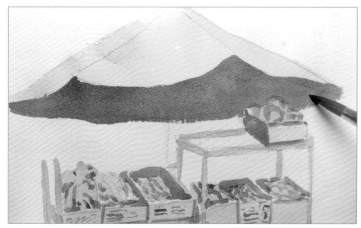

23 筆洗淨,沾鍋藍1:紫色1,加適量的水調勻,用平塗法畫出傘內側的暗面。

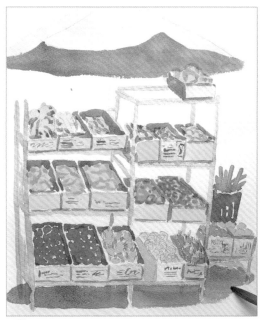

24 筆洗淨，沾鍋藍2：焦赭1，加適量的水調勻，畫出貨架下方的陰影。若塗到些許貨架也無妨，這樣色調更自然。

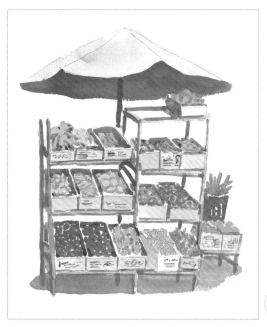

25 換12號圓筆，沾普魯士藍1：紫色1，加入適量的水調勻，以畫直線的方式畫出傘桿，接著，再用筆上剩下的顏料加深貨架暗面，畫作完成。

26 檢視畫作的整體平衡感，畫作完成。

香蕉有青果之王,果中皇后的美稱。

富含維生素C的番石榴。

蘋果啟發牛頓發現萬有引力。

一口咬下,鮮美多汁的枇杷。

色澤鮮美、香氣濃郁的水蜜桃。

紅樓夢裡賈府中秋賞月
的應景果品，西瓜。

外觀鮮豔的李子。

由西域傳入的胡瓜，
口感特殊的重要食材。

花椰菜，美食料
理的人氣食材。

我的寶貝收藏

　　靜物是最常見的水彩畫題材之一，也是新手較容易掌握、容易入門的題材。靜物畫的題材豐富多樣，舉凡生活周遭常見的物品皆可入畫，適合新手練習完整作品。你可以隨意安排描繪對象的擺放位置，以及掌握光線、描繪物體的色彩配置，完成理想的構圖。以下的這幅畫作使用了三種水彩技法，重疊法、乾擦法、灑放法。其中，牆面的木質質感是利用乾擦法營造出來的，黃金葛的葉片則是在畫面所有的上色都完成後，再灑上鹽巴完成灑放的效果。

> ●**作畫材料箱**／牛頓水彩：土黃、鎘黃、鎘藍、深綠、暗綠、焦赭、檸檬黃、洋紅、橙色、深紅、赭石、天藍、海綠、紫色／使用畫筆：12、18號圓形筆、線筆／使用紙張：法國ARCHES水彩紙／其他工具：鉛筆、橡皮擦、面紙、調色盤、鹽巴／使用技法：重疊法、乾擦法、灑放法

用鉛筆打出鉛筆稿

接著，用簡單的幾何圖形將描繪物的位置大致區分出來。

使用2B鉛筆，先打出三角輔助線。此幅畫作的構圖是三角構圖，在視覺上帶給人和諧穩定感。

沿著幾何圖形慢慢修飾出貓擺飾、盆栽、吊飾的確定輪廓線，再畫出背景牆面的木板線與桌面線條。

鉛筆稿完成。

打出精細的鉛筆稿，可明確區分上色區塊，方便上色。

用水彩上色

先上背景底色的原因是，如果最後再處理牆面的底色，不小心塗到吊飾、盆栽、貓擺飾等的邊緣時，會將原先上好的顏色洗掉，顏色容易變得灰髒。

⑤ 先上大面積的牆面底色。用18號圓筆沾土黃加大量水調稀，沿著牆面、桌面紋理方向由上往下薄塗，上色時若塗到描繪物也無妨，這樣色彩也較協調，不會顯得太銳利，等乾。

⑥ 改用12號圓筆畫右方坐姿貓咪。沾鎘黃加適量的水調勻，沿著貓臉、脖子、腳掌處平塗上色，眼睛部分留白不塗，等乾。

⑦ 筆洗淨，沾鎘藍加適量的水調勻，以筆尖沿著貓身曲線平塗，塗繪時不經意留下的白底可保留，增加畫面的趣味性，若有自然暈染開的效果不必理會，這樣的偶發效果正是水彩的特色。等顏色乾。

⑧ 筆洗淨，沾鎘藍1：深綠1比例的顏料，加適量水調勻，沿著貓身左側、耳尖用筆尖上色，表現出暗面。再以線條畫出手部的輪廓線以及兩腳間的接觸線。

⑨ 貓咪左側暗面顏色邊緣太硬，必須做修飾。筆不洗，直接沾清水稀釋掉筆尖上的顏料，先用筆尖推開左側暗面邊緣的顏色，讓色彩柔和自然，接著用筆尖以縱向筆觸畫出貓咪膝蓋最亮處，等乾。

⑩ 筆洗淨，沾土黃1：鎘黃1加適量的水調勻，順著貓的形體畫出貓臉、脖子、腳部的暗面，等乾。

⑪ 筆洗淨，沾暗綠1：鎘藍1加適量的水調勻，用筆尖重新描繪手部輪廓和身體左側、兩腳的接觸線、耳朵的線條，等乾。

⑫ 改線筆，沾焦赭加少量水調勻，點出眼睛，接著用筆上剩下的顏料直接描出鼻子、嘴巴、鬍鬚的線條。這樣會產生自然的深淺濃淡變化，貓臉看起來較為活潑、有變化。

⑬ 換回12號圓筆，沾檸檬黃加大量水調稀，用平塗法塗勻旁邊的貓。上色時塗出輪廓線也無妨，畫面看來較為活潑，等乾。

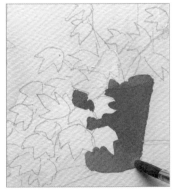

⑮ 改線筆，沾焦赭加入適量水分調勻，用筆尖點出眼睛、畫出耳朵、下巴暗面，平塗尾巴上、腳尖上的花紋，以橫向短線條畫出貓鬚，再畫圓的方式畫出貓身圓點花紋，最後再沾清水稀釋筆尖上的顏料，淡淡地畫出繫繩與鈴噹，等乾。

⑭ 筆不洗，沾洋紅2：橙色1，加入適量的水調勻，沿著貓身塗勻，繫繩和尾尖不塗，露出檸檬黃底色，等顏色乾。

⑯ 換回12號圓筆，沾深紅1：赭石1，加入適量的水調勻，畫貓身正面、側身、和左側臉、耳朵暗面。

⑰ 筆洗淨，沾赭石2：橙色1，加入適量的水混色，用平塗法畫出花盆底色，等乾。

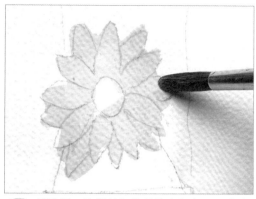

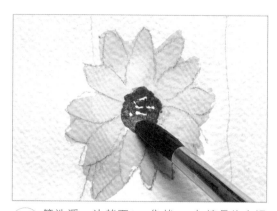

(18) 筆洗淨，沾鎘黃加適量的水調勻，順著向日葵的花瓣打上底色。上色時塗出鉛筆線也無妨，超出線條的色塊會讓畫面變得生動活潑，等乾。

(19) 筆洗淨，沾赭石1：焦赭1，加適量的水調勻，以畫圓的方式畫出花蕊，並適時留下白點不塗，等乾。

(20) 筆洗淨，沾鎘黃1：土黃1，加入適量的水調勻，沿著花瓣下方以線條畫出暗面，接著，再稀釋筆尖上的顏料，以點或短筆觸畫出較淡的筆觸，豐富花瓣的色調，等乾。

(21) 改換線筆，沾土黃1：橙色1，加入適量的水調勻，沿著吊飾邊框平塗，可適時留些白邊不塗，豐富色調。

(22) 筆洗淨，沾鎘黃加入適量的水調勻，平塗畫出娃娃頭髮、衣服。趁顏色未乾時，直接沾橙色加入適量的水調勻，用筆尖在衣服點出圓點。

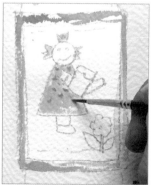

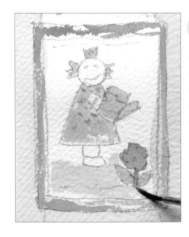

23 筆洗淨，沾天藍加入適量的水調勻，用平塗法畫出澆水壺；筆洗淨，沾洋紅加入大量的水調勻，平塗花瓣；筆洗淨，沾海綠加入大量水調勻，在葉子點塗，並以由左至右的方向平塗畫出草地，等乾。

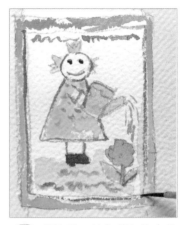

24 筆洗淨，沾焦赭加入少量的水調勻，以不規則的線條表現出圖案上的文字，再描繪出娃娃的眼睛、輪廓。

25 接下來，要處理木質牆面的質感，這裡以乾擦法處理。用18號圓筆沾赭石1：焦赭1，加入適量的水調勻，沾取顏料後，先用面紙吸乾水分，再以手分開筆毛。

26 沿著牆面紋路，由上而下的方向乾擦，以輕重不一的力道擦出濃淡變化的線條。注意，紋路不要擦得太多，以免搶走主題，等乾。

27 接著，筆不洗，直接沾赭石1：焦赭1加入適量的水調勻，先用面紙將水分稍微吸拭一下，再用筆尖順著木板間的空隙，以粗細不一、斷續的線條畫出木紋間隙，等乾。

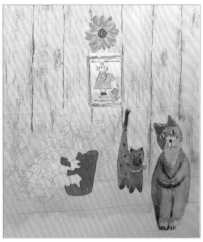

28 筆不洗,用筆直接沾Step27調出的顏色,在牆面上畫螺旋狀的木紋,表現出木頭的質感,增添真實感,等乾。

29 筆洗淨,沾土黃加入大量的水調勻,沿著桌面由左至右平塗,等乾。

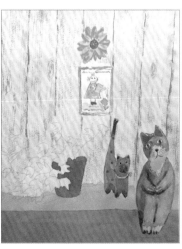

30 筆不洗,沾土黃2:赭石1加入適量的水調勻,用平塗法畫出桌沿,等乾。

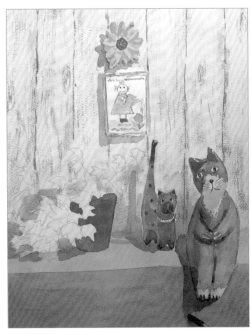

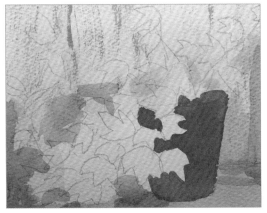

31 換12號圓筆，沾紫色1：鍋藍1加入適量的水調勻，畫出吊飾左側暗面。接著，再沿著擺飾左後方與下方、黃金葛葉片間的暗面及陶盆左下方畫出陰影，等乾。

32 由於黃金葛的葉片要做灑放效果，因此必須等其他描繪物及背景的上色工作都完成後再處理，以避免灑放鹽巴時，鹽粒一併灑在其他物體未乾的顏色上，而一起出現灑放效果。

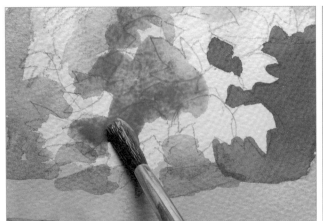

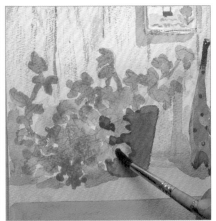

33 用12號圓筆沾海綠加入大量的水調勻，水分和顏料的比例都要一樣多，調出色彩濃度高的顏色，這樣待會灑放鹽巴時，效果才顯著、漂亮。沾海綠以頓筆的方式畫出葉片底色，讓葉片畫面有充分的水分。

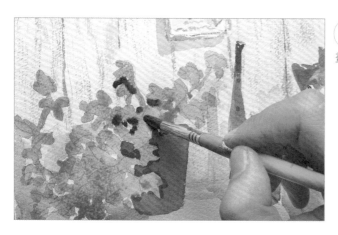

34 趁海綠顏色未乾前，沾深綠加入大量水調勻，同樣以頓筆的方式畫出葉片暗面。

35 在畫面顏料還飽含大量水分前，取拾元硬幣大小分量的鹽巴灑放在葉子部分，即可做出白色結晶狀的效果，等乾。

37 最後，再看看畫面是否需要修飾，畫作完成。

36 等顏料乾後，再以手撥除鹽粒。

我的收藏特寫

兩個玩偶小兵像在密商
晚上要去哪冒險。

親密依偎的木雕貓。

來自熱帶的象，身上的裝飾充
滿慶典的味道。

中國風味的童玩收藏。

毛茸茸的玩具熊輕易
地勾起人們的童心。

轉動把手,小丑
會一擺一擺地上
下擺動。

略帶愁容的小丑,不
再把悲傷留給自己。

串著五彩氣球的禮物盒
要將祝福傳達得很遠。

露天咖啡座

　　此幅畫作的重點在於咖啡座的整體感,如咖啡座的陽傘、桌子、椅子,這些配件的描繪相當重要,上色時要注意遠近感,例如前方的陽傘明暗對比就要比後方的陽傘強,才能拉出空間感。為了完美表現露天咖啡座,以下的示範畫作運用了四種水彩技法:重疊法、遮蓋法、乾擦法、不透明畫法。先用遮蓋法遮蓋傘面及座椅,方便整體背景著色;畫面中陽光下蔥蘢的綠葉、咖啡桌椅、遮陽傘、建築物等以重疊法層層疊色表現;以乾擦法表現地磚粗糙的質感,最後再用不透明畫法描繪紅色咖啡杯,加強畫面的活潑感。

●**作畫材料箱**／牛頓水彩:天藍、海綠、鎘黃、橙色、紫色、赭石、土黃、焦赭、鎘藍、深綠、紅紫、檸檬黃、暗綠、普魯士藍、洋紅、暗紅、白色廣告顏料／水彩筆種類:12、18號圓形筆、線筆／紙張種類:法國ARCHES水彩紙／其他工具:鉛筆、橡皮擦、面紙、調色盤、遮蓋留白膠／使用技法:重疊法、不透明畫法、乾擦法、遮蓋法

用鉛筆打出鉛筆稿

① 使用2B鉛筆,先打出十字輔助線。

② 接著,用簡單的幾何圖形將描繪物的位置大致區分出來。

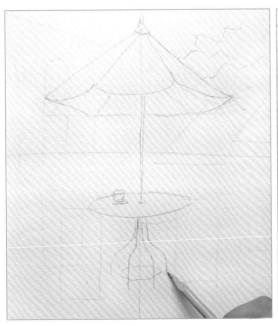

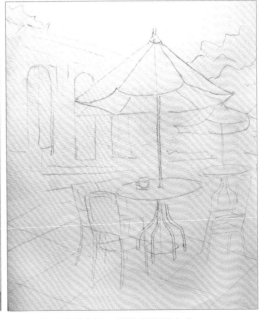

③ 沿著幾何圖形先畫出咖啡桌,再依序勾出陽傘、椅子、背景的輪廓線,鉛筆稿構圖完成。

用水彩上色

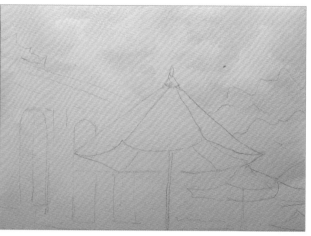

④ 一開始先完成此幅畫的背景，背景色彩以藍色系為主色調。用18號圓筆沾天藍加入大量水分調勻，畫在天空部位。下筆時可施加輕重不一的力道拖擦，畫面上自然產生的積色部分有藍天的效果，而留白部分可保留當做白雲。等乾。

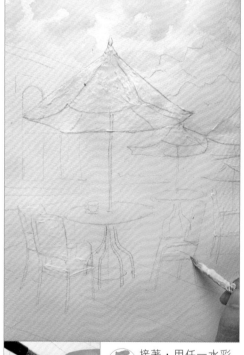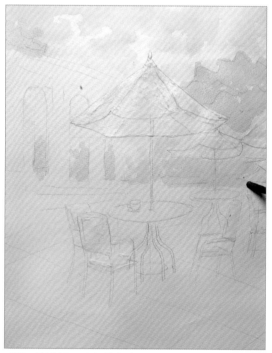

⑤ 接著，用任一水彩筆先沾過肥皂水後，再沾取留白膠，塗在傘面及座椅上，等乾。

⑥ 筆洗淨，沾海綠加大量的水調勻，用筆尖以短筆觸畫出樹木底色，顏色不須完全填滿，留出部分白點能讓之後的混色產生更豐富的變化，靠近傘下的樹木底色用筆尖剩下的顏料以點或縱向筆觸畫出，等乾。

⑦ 由於光源來自正上方，因此樹葉的暗面要加在下方。筆洗淨，沾海綠1：天藍1比例的顏料，加入適量的水調勻，以縱向、橫向的短筆觸點畫出樹葉暗面。

Info

戶外寫生時，如何生動地表現物體明暗？

光線照射在物體上產生明暗陰影變化，描繪物體時，畫出明暗面即可讓物體看來立體、生動。以下列舉三種不同光源下，如何表現物體的明暗。

單一光源

最亮
最暗
次暗

當光源來自右上方時，左下方最暗。

二重光源

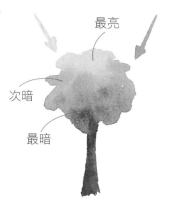

最亮
次暗
最暗

如果有二重光源時，如上圖會產生兩個暗面，干擾作畫，因此必須設定一個光源，通常是設定光源來自上方，中間次暗、下方最暗。

無明確光源

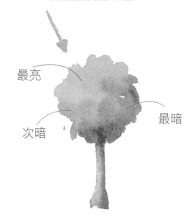

最亮
次暗
最暗

如果沒有明確光源時，則必須自己設定一個光源作畫，這樣描繪物才不至於太貧乏單調，缺乏立體感。

⑧ 仔細觀察，右上角的樹葉暗面邊緣不夠柔和，需要做修飾，筆不洗，沾清水沿著邊緣推開顏色，讓樹葉暗面邊緣不會太銳利。

⑨ 筆洗淨，沾鎘黃1：橙色1：海綠1，加大量水分調勻，用筆肚平塗牆面、階梯，打出底色，等乾。

⑩ 換12號圓筆沾海綠1：橙色1，加入大量水調勻，沿著樑柱間的縫隙和拱門曲線，以線條畫出暗面，等乾。

⑪ 筆洗淨，沾紫色1：赭石1加入大量水分調勻，用平塗法畫出拱門後的建築物，等乾。

13 由於右下方的咖啡桌腳與前方咖啡桌面下的地磚較遠,所以顏色不用上得太深,才可以拉出地磚前景與後景的遠近感。筆不洗,沾清水直接在前後兩個咖啡桌下的地磚由左至右橫掃,用筆毛剩下的顏料上色,等乾。

12 換回18號圓筆畫地磚。沾天藍色加入大量水分調勻,由左至右橫掃畫出地磚,上色時,也可用筆毛乾擦做出地磚粗糙的質感。

TIPS

利用畫筆的乾濕表現出地磚質感

上圖中,地磚較粗糙的部分可用筆腹拖擦或將筆毫旋轉下壓,擦出筆觸。而較平滑的部分,筆毛的含水量可稍多些,平塗上色即可表現出地磚平滑的部分。

14 接著,小心地撕起陽傘的留白膠。

15 用12號圓筆沾天藍加入大量水分調勻、調稀,接著利用筆肚平塗所有的傘面,打出底色。

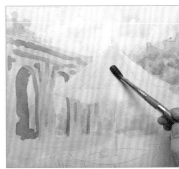

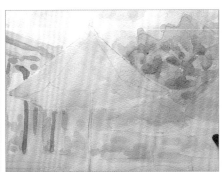

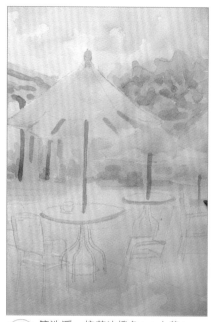

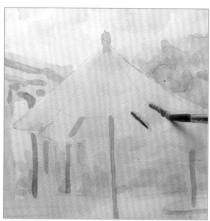

⑰ 為了避免顏色太單調，增加色彩變化，接著要在傘柄、傘骨部分加深暗面。筆洗淨，沾焦赭1：橙色1，加適量的水調勻，沿著傘柄、傘骨左側上色畫出暗面，等乾。

⑯ 筆洗淨，接著沾橙色1：土黃1，加適量的水調勻，順著桌沿、傘柄、傘骨、傘尖上色，等乾。

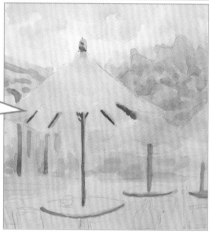

畫陽傘柄時，前方的陽傘明暗對比可以強一點，而後方陽傘桿的明暗對比就不用太強烈，以免強過主體。

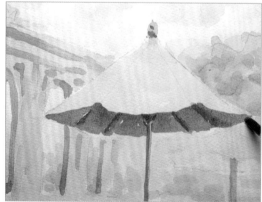

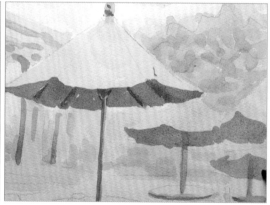

⑱ 筆洗淨，沾紫色1：鍋藍1，加入適量的水調勻，用平塗法淡淡地畫在陽傘內側暗面處，後方的陽傘暗面同樣用紫色1：鍋藍1，加入適量的水調勻，用平塗法畫出，顏色要畫得比前方淡，這樣才顯現得出遠近感，等顏色乾。

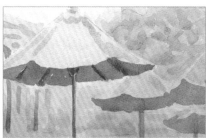

19 筆洗淨，沾鍋藍加入大量水分調勻，沿著傘面皺褶上色。

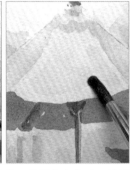
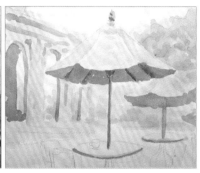

20 為了避免顏色乾後邊緣太僵硬，接著，趁顏色未乾時，筆不洗，直接沾清水稀釋顏料，沿著Step19剛剛上好的色彩邊緣帶開顏色，讓色彩往外擴散、自然暈開，等乾。

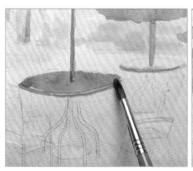
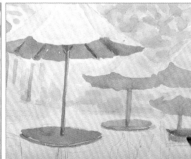

21 筆洗淨，沾鍋藍2：紅紫1，加入適量的水調勻，用平塗法畫出咖啡桌面。注意，後方的咖啡桌面顏色要愈淡，拉出空間感。

22 筆洗淨，沾深綠加入適量的水分調勻，沿著鉛筆線畫出咖啡桌的桌腳，後方的咖啡桌腳用筆上剩餘的顏料描繪，等乾。

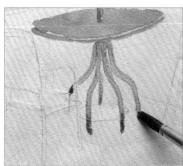
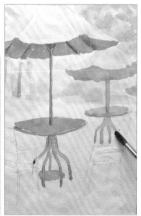

23 用食指輕輕搓起咖啡椅上的留白膠。

 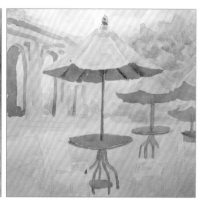

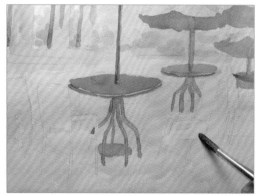

24 用18號圓筆沾檸檬黃加入大量水分調勻，淡淡地在椅面、椅背、扶手平塗，等乾。

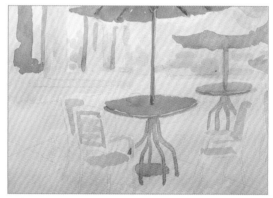

25 筆不洗，沾鎘黃1：土黃1，加入適量的水分調勻，沿著椅背、椅面、扶手的形狀畫出暗面，等乾。

26 用線筆沾紅紫1：焦赭1，加入適量的水調勻，用筆尖沿著椅子內緣以線條表現椅子上的暗面及編紋，等乾。畫編紋時，筆尖上殘留顏料的多寡會形成濃淡不一的線條，這種自然產生的效果增添了畫面的生動感。

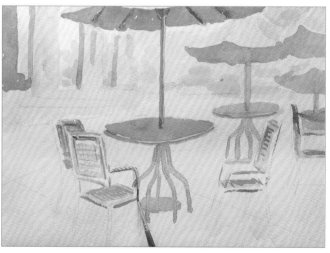

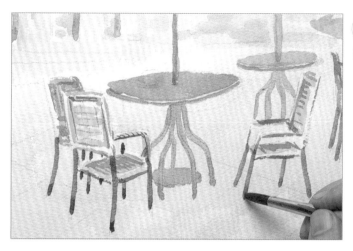

27 用12號圓筆沾暗綠1：鎘藍1，加入適量的水調勻，以筆尖畫出椅腳，等乾。

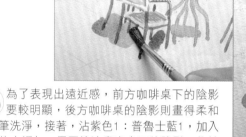

28 為了表現出遠近感，前方咖啡桌下的陰影要較明顯，後方咖啡桌的陰影則畫得柔和些。筆洗淨，接著，沾紫色1：普魯士藍1，加入大量的水調勻，用平塗法畫出傘下的陰影，位於後方的咖啡桌下的陰影要上得較淡，等乾。塗繪時，可直接塗到桌腳和椅腳，這樣陰影與桌腳和椅腳的色調會更為融合，看來更為自然。

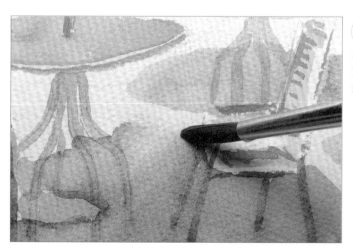

29 因為暗面處的物體看來較為模糊，因此不必畫得太清晰，接著，要在細部做修飾。筆直接沾清水沿著陰影上方邊緣處推開顏色，讓邊緣色彩不會太過銳利。

30 為了突顯桌面立體感，因此在桌腳下方左側再上一層顏色加深。筆洗淨，沾焦赭1：暗綠1，加入少量的水調勻，用筆尖沿著左側以線條在桌腳、椅腳左側加深暗面。

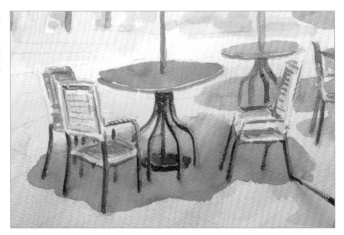

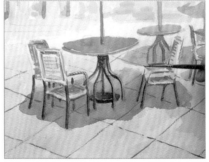

31 筆洗淨，沾鎘藍1：暗綠1，加入適量的水分調勻，用筆尖以斷續不連貫的線條畫出磁磚縫。

32 用12號圓筆沾白色廣告顏料1：洋紅透明水彩1，加入少量的水調勻，以筆尖平塗咖啡杯，等乾。

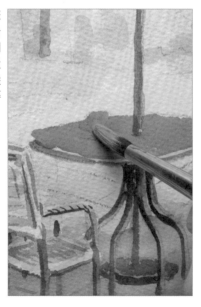

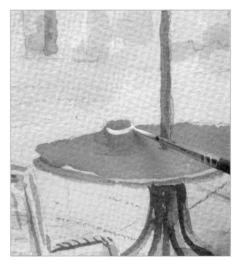

33 用線筆沾白色廣告顏料在杯緣上方畫一弧線，等乾。

34 筆洗淨，沾暗紅加少量的水調勻，在杯口下方、內緣加深，等乾。

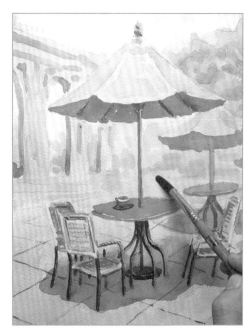

35 接著，要畫出草地。用18號圓筆沾海綠加大量的水調勻，用平塗法畫出草原底色，等乾。

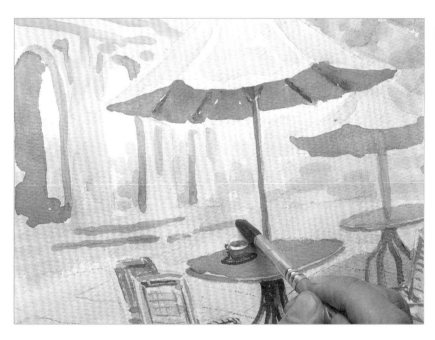

36 接下來的幾個步驟要做最後的修飾。筆洗淨，沾海綠1：赭石1，加大量的水調勻，以橫線畫出階梯的暗面，表現後方建築的空間性，等顏色乾。

37 由於建築物左方的顏色太亮，遠近感不明顯，必須加深色調，讓建築物顯得立體些。筆不洗，沾Step36調出的顏色以縱長筆觸加深，畫出暗面。

38 觀察畫面，發覺前方咖啡桌和遮陽傘的重量感不夠，所以要增補顏色加強。筆洗淨，沾鍋藍1：深綠1，加少量的水調勻，以點、線的方式畫出小筆觸，畫出咖啡桌面上的暗面，後方的桌面顏色要畫得較淡。

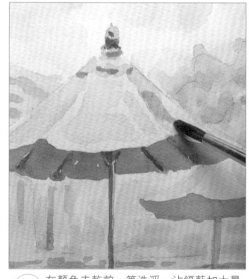

39 在顏色未乾前，筆洗淨，沾鍋藍加大量水調勻，沿著前方陽傘皺褶以線條畫出暗面，等乾。

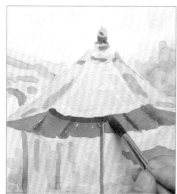

40 筆洗淨，沾紫色1：鍋藍1，加入適量的水調勻，沿著陽傘內側形狀以線條描繪出暗面；後方的陽傘內側以筆上剩餘的顏料以線條畫出暗面，並順著傘柄形狀以畫直線的方式加深，增加立體感。

41 趁Step41顏色未乾時，筆沾清水沿著前方陽傘皺褶邊緣處推開顏色，柔和色彩。

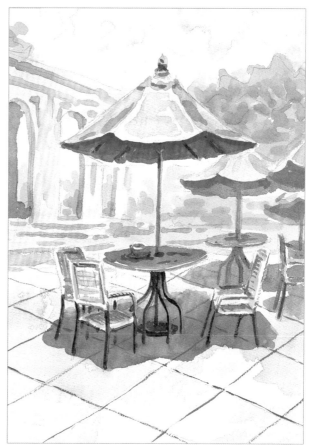

42 檢視畫作，畫作完成。

享受悠閒時光的午茶之約

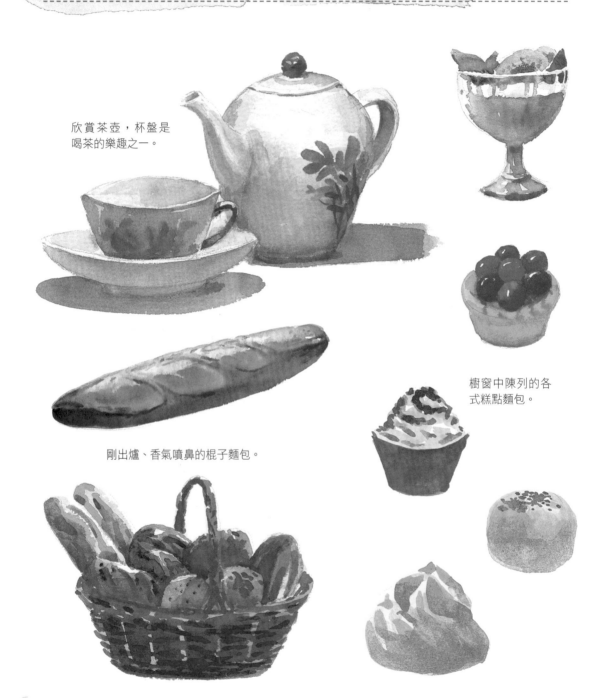

欣賞茶壺，杯盤是
喝茶的樂趣之一。

櫥窗中陳列的各
式糕點麵包。

剛出爐、香氣噴鼻的棍子麵包。

瓷杯最能保持咖啡原味。

包裝精美的小點心。

悠閒的下午時光，來一口起士蛋糕。

咖啡催化創作、蘊釀靈感。

收在陳列架上的盤子和湯匙。

國家圖書館出版品預行編目資料

第一次畫水彩就上手入門篇／劉國正著
－－初版－－臺北市：易博士文化出版：
家庭傳媒城邦分公司發行，2005〔民94〕
面；公分－－（Easy hobbies系列；20）
ISBN 986-7881-50-8（平裝）
1.水彩畫一技法
948.4 94018995

Easy hobbies ❷⓿

第一次畫水彩就上手（入門篇）

作　　　者／劉國正
總 編 輯／蕭麗媛
副 主 編／魏珮丞
美 術 編 輯／李蕙芬
封 面 設 計／李蕙芬
特 約 攝 影／王宏海、劉敏賢

發 行 人／何飛鵬
出　　　版／易博士文化
　　　　　　城邦文化事業股份有限公司
　　　　　　台北市中山區民生東路二段141號8樓
　　　　　　電話：(02)2500-7008　傳真：(02)2502-7676
　　　　　　E-mail: ct_easybooks@hmg.com.tw
發　　　行／英屬蓋曼群島商家庭傳媒股份有限公司城邦分公司
　　　　　　台北市中山區民生東路二段141號2樓
　　　　　　書蟲客服服務專線： (02) 2500-7718；2500-7719
　　　　　　服務時間：週一至週五上午09:30-12:00；下午13:30-17:00
　　　　　　24小時傳真服務： (02) 2500-1990；2500-1991
　　　　　　讀者服務信箱email：service@readingclub.com.tw
　　　　　　郵撥帳號：19863813
　　　　　　戶　　名：書虫股份有限公司
香港發行所／城邦（香港）出版集團有限公司
　　　　　　香港灣仔駱克道193號東超商業中心1樓
　　　　　　電話：(852)2508-6231　傳真：(852) 2578-9337
馬新發行所／城邦（馬新）出版集團【 Cite (M) Sdn B 】
　　　　　　41, Jalan Radin Anum, Bandar Baru Sri Petaling,
　　　　　　57000 Kuala Lumpur, Malaysia.
　　　　　　Tel：(603) 90578822　Fax：(603) 90576622
　　　　　　Email：cite@cite.com.my
製 版 印 刷／凱林彩印股份有限公司
初　　　版／2005年10月19日
初 版 11 刷／2013年2月26日

定價／250元　　　HK$83
ISBN：986-7881-50-8